感動と価値を売る

ストーリーのあるブランドのつくり方

はじめに

　同じような商品が店頭に並んでいたら、人はどの商品に手をのばすだろうか？　日本の成熟したマーケットでは、価格・デザイン・機能性のいずれも比較しようがないぐらいに良い商品のはずです。
　では、何を基準に物づくりをすればいいのだろうか？　その動機づけの一つとして注目されているのが、商品の裏に隠された「物語」を付加価値として語るストーリーブランディングです。
　本書では、企業のこだわりや志、ブランド開発に秘められた物語などを使って、消費者に感動と新しい価値を伝えることに成功しているブランディングを紹介していきます。

　「企業の新しい挑戦」の章では、高い技術力や伝統を持つ企業が、これまで培ってきた技術やノウハウを活かし、時代に合わせて新しい商品を開発していくブランディングを紹介します。
　「伝統と地域の価値を見直すブランディング」の章では、産業の衰退や後継者不足などの問題を抱える伝統産業や地域が、昔ながらの技術や地域性を強みに変え、新たな価値を創造しようと奮闘するブランドに焦点を当てます。
　「これまでにないブランドをつくり出す」では、ありそうでなかった、あったら誰もが喜ぶような新しい発想のビジネスをつくり出したブランディングを紹介します。

　ストーリーブランディングは、物語の力で商品・お店・地域そしてサービスなど、ビジネスを輝かせる可能性を秘めています。本書を手に取って下さった方々の、ブランド開発の一助となれば幸いです。
　最後になりましたが、本書制作にあたりご協力を賜りましたクライアントの皆様、貴重な資料をご提供いただきましたクリエイターの方々にこの場を借りてお礼を申し上げます。

　　　　　　　　　　　　　　　　　　　　　　　　　PIE BOOKS

Contents

1章 企業の新しい挑戦

特集：STÁLOGY 008

サボン・グルメ SABON GOURMET 016

モテマスカラONE 022

ふだんプレミアム 028

COOPSTAND 032

OREC 036

京都 中勢以 040

久世福商店 046

にしきや 050

とみおかクリーニング 054

nikiniki 058

2章 伝統と地域の価値を
　　　見直すブランディング

特集：IKIJI 062

POLS 070

RISE & WIN Brewing Co. BBQ & General Store 076

Umekiki 082

icci kawara products 088

いくす-IKU'S- 092

3章 これまでにない
　　　ブランドをつくり出す

特集：HOTEL RISVEGLIO AKASAKA 096

BUNKA HOSTEL TOKYO 104

The Ryokan Tokyo YUGAWARA 108

PEN & DELI 114

Minimal Bean to Bar Chocolate 118

美噌元 122

sakana bacca 126

Oisix CRAZY for VEGGYアトレ吉祥寺店 130

Omoidori 134

和のかし 巡 137

INDEX 140

Editorial note

※本書に掲載されている制作物は、既に終了しているものもございますので、ご了承下さい。
※作品提供者の意向により、データの一部を記載していない場合がございます。
※各企業に附随する「株式会社」、(株)および「有限会社」、(有)は表記を省略させて頂きました。
※本書に記載された企業名・商品名は、掲載各社の商標または登録商標です。

1章
企業の新しい挑戦

企業やブランドがこれまで培ってきた技術や特徴を活かし、時代のニーズや販路拡大のために、新たに取り組んでいくブランド開発やプロモーションを紹介します。将来を見据えた志や消費者の幸せな未来を提案する、次の時代をつくり出す「物語」です。

特集 Feature: STÁLOGY

企業の本質を伝える
ステーショナリーブランド
という選択

粘着技術を活かした生活用品を提供してきたニトムズが、2012年に起ち上げた「STÁLOGY」。企業ブランディングの一環として、彼らがステーショナリーブランドをスタートした背景には、どのような意図があったのだろうか？

水野 学（みずの まなぶ）
クリエイティブディレクター。good design company代表。慶應義塾大学特別招聘准教授。1972年生まれ。ブランドづくりの根本からロゴ、商品企画、パッケージ、コンサルティングまでトータルにディレクションを行う。

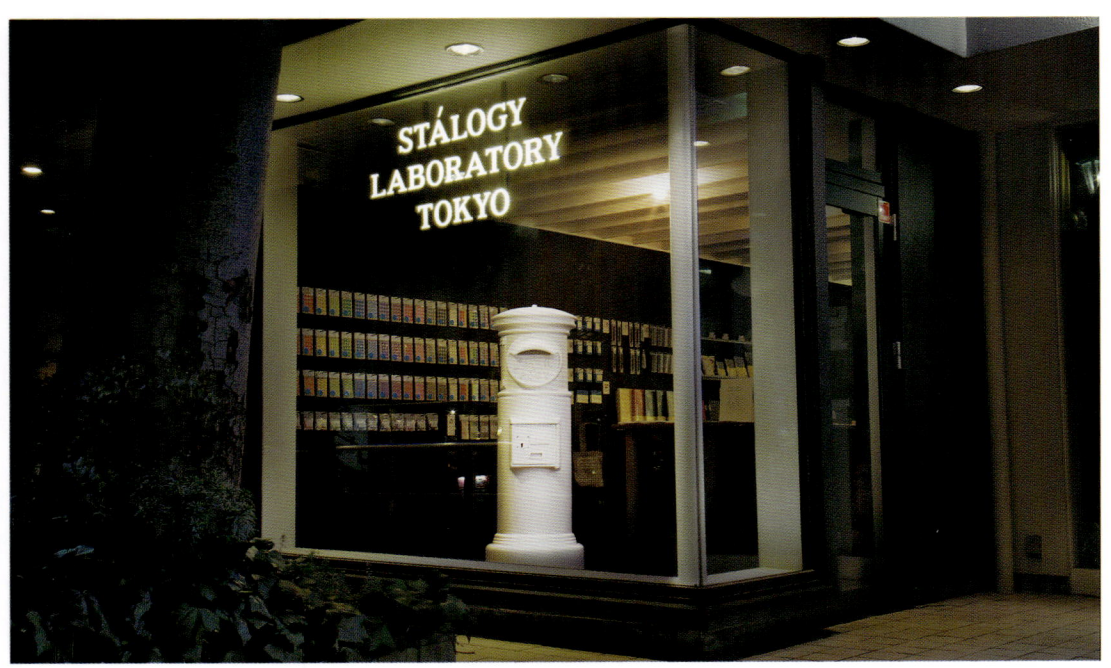

クライアントの依頼を覆す意外な提案

1975年に創業したニトムズは、環境、新エネルギー、ライフサイエンスなどの業界で製品を扱う総合部材メーカー Nitto（日東電工株式会社）のグループ会社として、粘着フックや「コロコロ」シリーズなど粘着技術を応用した、生活用品を販売してきた会社だ。そのニトムズが、マスキングテープ関連の新商品の開発を水野氏率いる good design company に依頼したことが、ステーショナリーブランド・STÁLOGY 誕生のきっかけとなった。

「マスキングテープ市場では、すでに先行企業が地位を確立していましたし、大手メーカーとして新規参入する必要性をあまり感じませんでした。Nitto は、電子機器から医療、生活雑貨まで幅広い分野に粘着技術を活かしているように、領域を横断することに長けた企業です。その強みを活かして、マスキングテープに限らず、文房具全般をつくるブランドを起ち上げるのがいいのではないかと考えました」と水野氏は語る。図らずもクライアントからの依頼を覆す形となった水野氏のアイデアだが、それは企業の本質に光を当て、ブランド価値の向上につなげるための最適な提案でもあった。

STÁLOGY 起ち上げ時から関わってきたニトムズの戎 洋治氏は、「水野さんからの提案は、当初の私たちの考えとは異なるもので驚きましたが、ストンと腹に落ちる内容で、響くものがありました。我々が行ってきた領域横断的な取り組みを、ステーショナリーの分野でも展開できれば、他にはないブランドがつくれるのではないかと感じました」と当時を振り返る。

008　1章 企業の新しい挑戦

■ プレゼンテーション

プレゼンテーションでは、安価な大量生産品と、デザイン性に優れた高級品に二極化する市場の中で、高い技術力を活かして独自の立ち位置を築くことの重要性を強調した水野氏。同社が誇る業界トップクラスの技術=「TECHNOLOGY」を応用した文房具=「STATIONERY」を展開し、ニトムズの他の商品と同様に、暮らしの中の「STANDARD」に位置付けることを標榜するブランド名をロゴと共に提案。併せて商品や売り場のイメージなども示した。

コンセプト

デザインコンセプトは、「ありそうでなかったもの」。明快なコンセプトを設定し、メンバーたちの道標として機能させることが意識された。

ロゴ

プロダクト

シンプルで力強いロゴは、「stationery, STANDARD & TECHNOLOGY」というブランド名の由来を添えたバージョンも用意されている。

プロダクトやパッケージのデザイン案も同時に提示した。着地をイメージしやすくすることで、企画に現実味を持たせることが狙いだ。

ロゴ案スケッチ

ブランド名が固まるのとほぼ同時に着手したロゴデザインの検証。good design companyでは、手描きからスタートし、膨大なラフスケッチを重ねて、デザインを固めていくケースがほとんどだという。

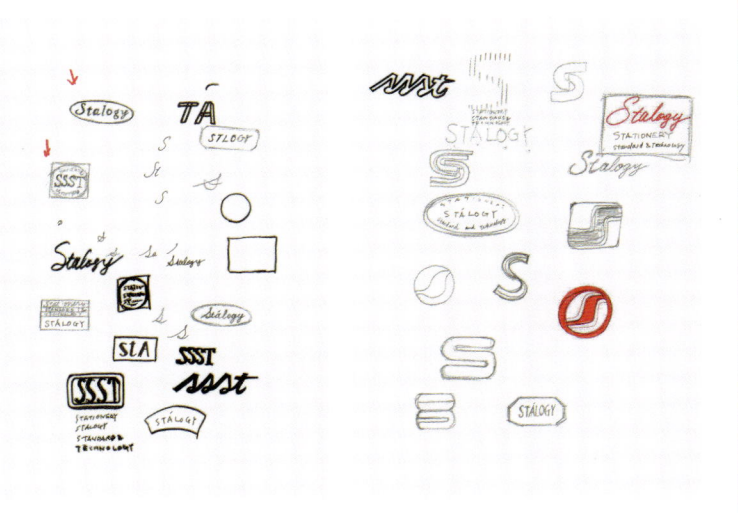

009

商品開発

ニトムズの担当者たちと、good design companyのスタッフがともにアイデアを出し合いながら、幾度となく商品企画会議が行われた。「文房具とは何か？」「ペンは本来どうあるべきか？」という本質的な議論を行うと共に、市場に流通している商品に欠けている要素などを挙げながら、「ありそうでなかったもの」というコンセプトに沿った文房具を追求。「デザイン」と「技術」という両者の強みを融合させながら、実現可能な落とし所を探っていく作業が続けられた。

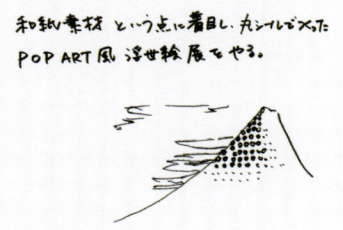

ミーティング

商品会議は、文具の本質や商品のアイデアなどを書き出した紙を壁一面に貼り、意見を交換していくというワークショップのような形式で行われた。

パッケージデザイン案

シンプルさと高い機能性で支持されるドイツやスイスなどの文房具をイメージし、最終的なパッケージのデザインは、グレーと白をベースにしたトーンで統一されることになったが（P14参照）、そこに至るまでには、書体やカラー、レイアウトなどさまざまな観点から膨大なデザイン案が出されている。プロダクトからパッケージまであらゆる面において緻密な検証を積み重ねることによって、STANDARDを志向するブランドのアイデンティティをブレなく伝えることが可能になるのだ。

空間ディレクション

　STÁLOGYのデビューとなったのは、2012年に東京ビッグサイトで開催された展示会で、STÁLOGYブースの空間ディレクションは水野氏が手がけた。文房具は、ペンやノート、ふせんなどの商品ごとに売り場が分かれていることが多く、そうした場でブランドの世界観を打ち出すことは難しい。だからこそ、商品単体のデザインや品質に加え、展示会や特設売り場などにおいて、ブランドの世界観を面で見せていく空間ディレクションが重要となるのだ。

展示会

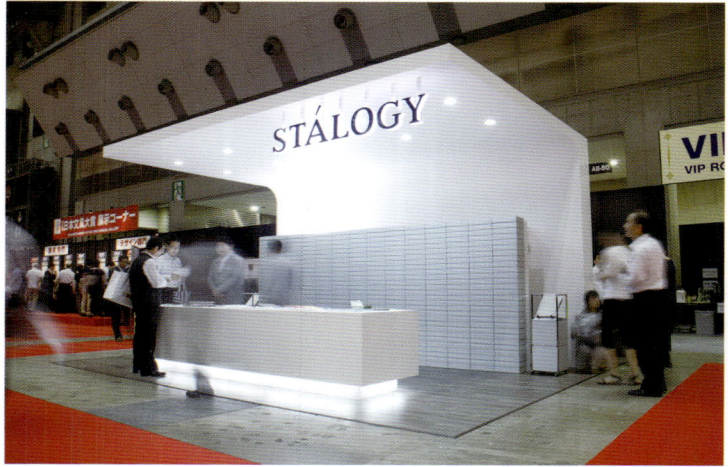
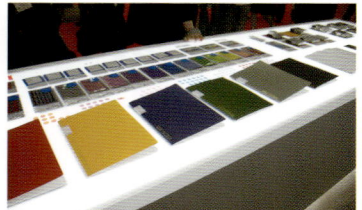
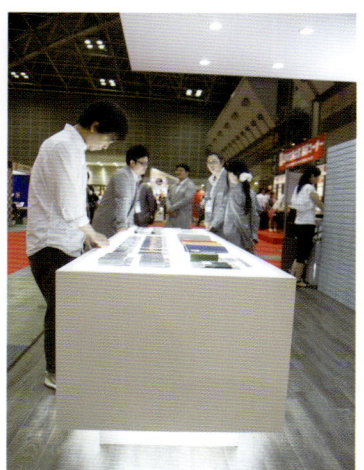

水野氏が施工会社のゼオとともに手がけた展示ブース。周囲とは一線を画したスタイリッシュな空間で、ひときわ大きな注目を集めた。

売場

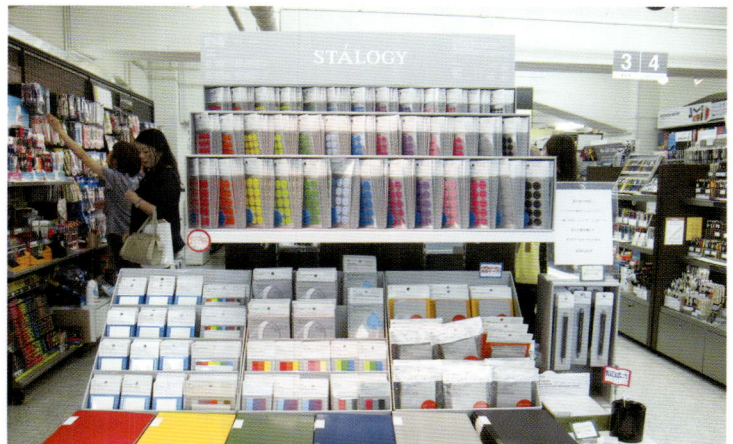
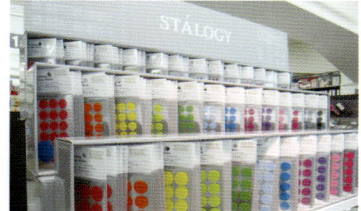
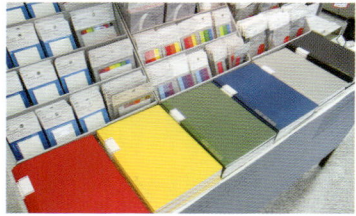

店頭のキャンペーン売り場では、什器の使い方や商品の色合わせに気を配るなど、ブランドの世界観を面で表現することを心がけている。

■ プロモーション案

　展示会や売り場の空間ディレクションのみならず、商品を消費者の手に届けるためのさまざまなプロモーション施策のアイデアも出している。最終的な目的は、CIやロゴ、パッケージ、商品などをデザインすることではなく、あくまでも企業の売り上や価値を高めることだと考える水野氏にとって、人を呼び込み、商品を手に取ってもらうための仕掛けを用意していくことも、ブランディングデザインの一貫なのだ。

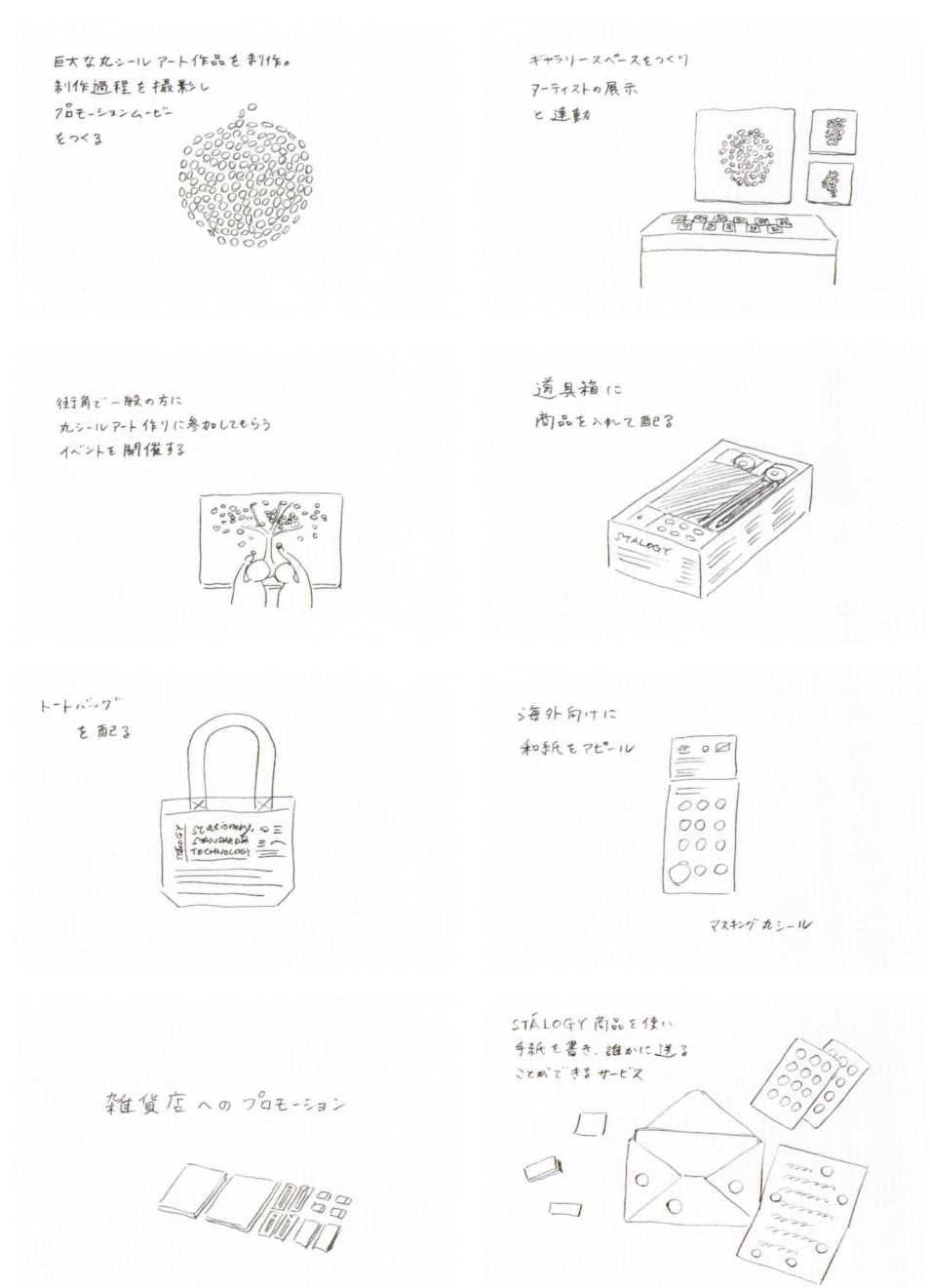

完成

社内スタッフのブランド愛を醸成させる

　ニトムズ並びにNittoグループのブランド価値の向上というミッションとともにスタートしたSTÁLOGYは現在、国内はもとより、欧米、アジアを中心に十数カ国で展開されるブランドにまで成長している。
「STÁLOGYを通して、ニトムズに対する周囲の印象が大きく変わったことを実感しています。さらに、海外展開に伴って英語が話せるスタッフが増えたことはもちろん、最近はSTÁLOGYに関わりたくて入社する社員もいるように、リクルーティングにも良い影響が出ています。そして、社員たちが自分の身なりにも気を使うようになったことも大きな変化です（笑）」とニトムズの戎氏。

　ブランディングというと、CIやロゴデザイン、広告展開など対外的なコミュニケーションに目が向きがちだが、内部スタッフたちのブランドに対する思いを醸成していくことも大切な要素だと水野氏は語る。
「ゼロから起ち上げるプロジェクトにおいて重要なのは、社内の方々の覚悟です。僕の役割は、覚悟して乗り込んで頂いた船を、いかに動かしていくのかを考えることで、それこそがブランディングの肝です。そこで大切になるのは、社内の人たちに『これは自分たちのブランドなんだ』という意識を持って頂くことなんです」
　明快なコンセプトと目指すべき方向性をデザインの力によって指し示し、ブランドを内部から構築していくことが、水野氏が考えるブランディングデザインなのだ。

 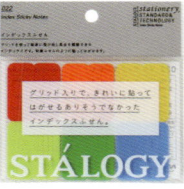 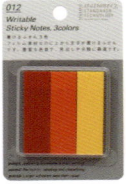 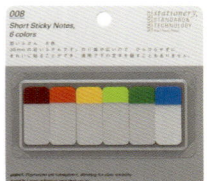

プロモーションツール

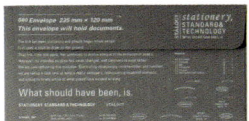
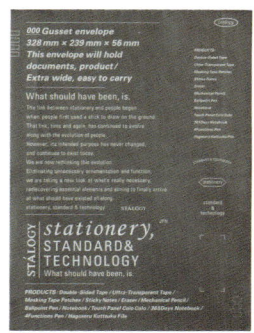

リーフレット

ブランドの世界観を表現したタブロイド判の冊子。美しい写真を通して、STÁLOGYとともにあるライフスタイルを伝える内容になっている。

STÁLOGY LABORATORY TOKYO

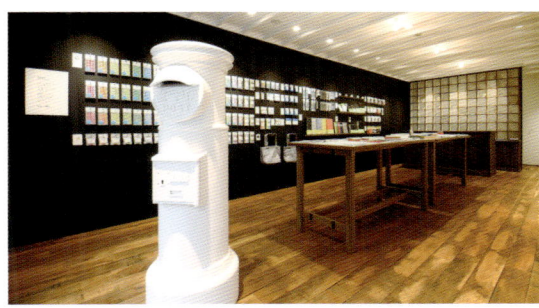

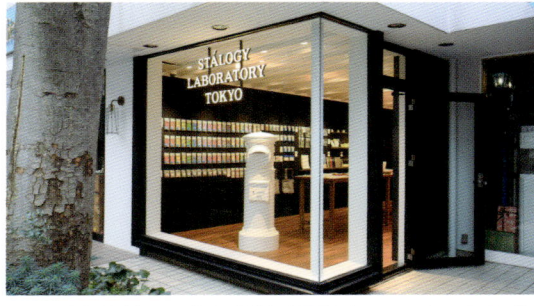
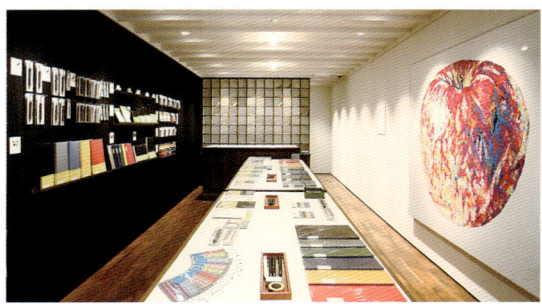

2015年に東京・代官山にオープンした直営店。水野氏がディレクションし、D.BRAINが施工を担当した店内には白いポストが設置されており、これは専用レターセットを使って1年後の自分や大切な人に思いを届ける企画「未来レター」のシンボルだ。

015

Project 01　サボン・グルメ SABON GOURMET／ボディケアブランド開発

五感に響く香りと色彩で
新しいショッピング体験を提案

| DATA | ■ボディケア　■東京　■大人の女性　■コンセプト／ネーミング／ロゴ／パッケージ |

概要

　イスラエル生まれのバスボディケアブランド「SABON」の1号店が表参道にオープンしたのが8年前。この間に直営店は37店舗に増え、SABON Japan は大きく成長してきた。老若男女に愛されるものづくりで世界10カ国100店舗以上展開している SABON だが、本国以外でしか手に入らない商品はいまだかつてなかったという。新たなチャレンジとして日本で新ブランドを立ち上げた。きっかけは大人の女性に新たな生き方を提案するというコンセプトの商業施設「NEWoMan」からの出店要請だった。今春オープンしたこの館の約8割が新宿初出店で、新業態、新ブランドの店舗が多い。なかでもひときわ目を引くのが、この「SABON GOURMET」だ。

ストーリーブランディングのポイント

- ■「夢の国のデリカテッセン」をコンセプトに、感度の高い大人に新たなワクワクを
- ■非現実の世界に迷い込んだような空間で、最高のショッピングを

ブランディング

　「日本では、5店舗目のルミネ新宿出店以降、とくにルミネさんを中心に展開してきた中で SABON の認知が上がってきた、という経緯があるんです」と話すのはディビジョンマネージャーの倉田愛子氏。
　「今回ルミネさんが NEWoMan という新しいチャレンジをされるということで、SABON もそこで新しいチャレンジをしたいと思ったのがきっかけです」（倉田氏）
　ルミネからの出店要請は、認知度の向上と共に幅広い層に愛されるブランドとして成長してきた SABON が、最初に訪れてくれたような感度の高い層に、再び新たな「ワクワク感」を提供できないだろうかと倉田さんが考えていたタイミングと合致していたという。
　SABON の創設者は企画担当のアヴィ・ピアトク氏とデザイン担当のシガール・コテラー・レヴィ氏の二人。
　「SABON の商品はすべて彼らの子どものようなものです。今回も商品開発から店舗設計にいたるまで、すべてイスラエルと協議しながら進めてきました」（倉田氏）
　当初はナチュラルなイメージを持ってイスラエルに相談した倉田氏だったが、シガール氏から出て来た答えは「モノトーンをベースにした、かっこいい大人のイメージ」だったという。SABON Japan としてライフスタイルにも力を入れて行こうと思っていた矢先のことで、倉田氏の戸惑いは大きかった。しかし、丁寧に協議を重ね、また、もともと大きな信頼を寄せていた創業者の思いをよく理解して、自分のなかに落とし込んでいった。結果的には、NEWoMan のコンセプトにも、時代のニーズにも合致したブランドの誕生となった。
　「グルメ」というコンセプトは、シガールが5年ほどあたためていたイメージだという。美食家が、空間やサービスなどまでトータルに判断して店を評価するように、「こだわりの人が集うようなお店にしたいというのが一つ。また、この店のテーマが"夢の国のデリカテッセン"なので、非現実の世界に迷い込んでワクワクしながらショッピングを楽しんでいただきたい」と倉田氏は言う。シックでエレガントな大人の「夢の国」の誕生となった。

倉田 愛子（くらた あいこ）
SABON クリエイティブ・ディベロップメントマネージャー。日本大学芸術学部を卒業し、エンタテイメント関連の仕事を経験後、SABON Japan の起ち上げに参加。店舗開店時には1号店店長を務め、その後関西の立上げを経験し東京へ戻る。PR、マーケティング等の責任者を経て、現在はブランディングや新規事業における取組みを担う部署のマネージャーを務める。

016　1章 企業の新しい挑戦

コンセプトの検証

SABONは「店舗はおうち、スタッフはファミリー」として、友人を自宅へ招くような親しみと温かみあるブランドとして成長してきた。新ブランドでは、これまでとは違う新しいブランドイメージが求められた。

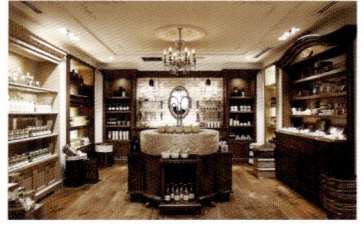 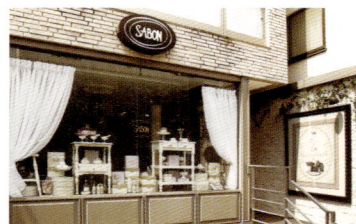

クラシカルな佇まいの従来店。温かみのあるアンティーク調の店内が気のおけない友人宅を訪れたような雰囲気を醸し出す。ウィンドウ・ディスプレイには季節の花々や果実などが用いられ、華やかで楽しい雰囲気が伝わってくる。

キーワード

- まったく新しいショッピング体験
- 他にはないワクワクするギフトの提案
- かっこいい大人なパッケージ

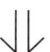

夢の国のデリカテッセン

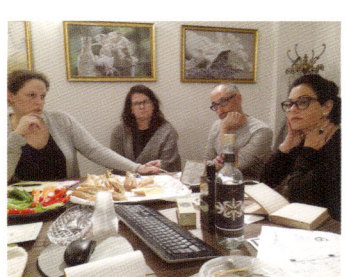

本国イスラエルのデザインチームのミーティング風景。マーケティングに頼らず、純粋に自分たちのつくりたいものだけをつくっていくという姿勢がつらぬかれている。

キービジュアル

ここでしか出会えない特別な香りやパッケージに包まれた商品群を飾るフレーバーアイコン。それぞれの香りのイメージをシンボリックに、幾何学的でシャープなデザインで表現している。一つ一つがシガール氏の手によるデザイン。

lavender　musk　majestic essence

wild & free　clear dream　plv

それぞれの香りのもととなっている植物をシンボリックにデザイン。直線で構成され、ラグジュアリーブランドによく似合うスタイリッシュな印象を与える。

017

Project 01：サボン・グルメ SABON GOURMET

ツールとパッケージ

ツールは黒を基調色とし、ロゴは高級感ただよう金色であしらい、フレーバーアイコンは控えめに配置されている。一つ一つが宝物のような輝きを放っている。パッケージもすべて食品用のものを使用。どこまでも大人の遊び心をくすぐる。

フレーバーカード

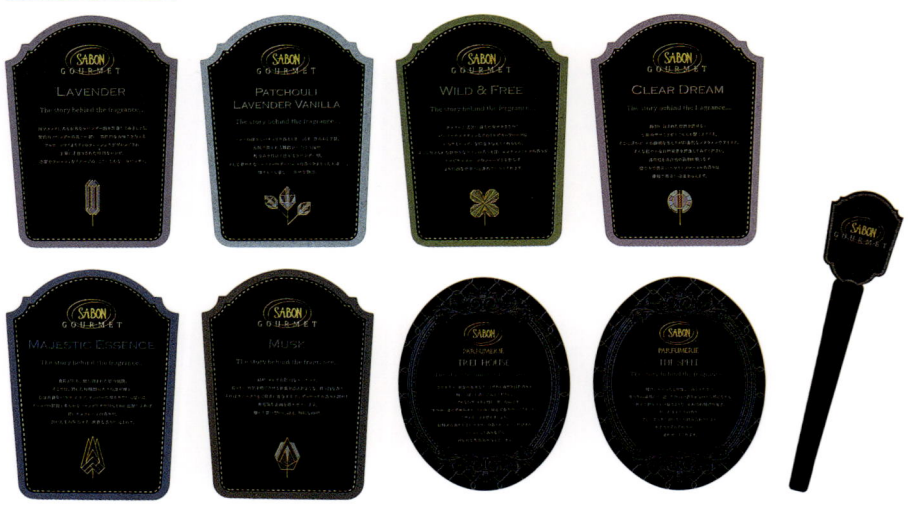

店内ではまず、香りをテイスティングし、好みの香りが決まったら、ソムリエのようなスタッフからフレーバーカードを渡され、それぞれの香りのボディケア商品を選ぶことができるという仕組み。それぞれの香りのストーリーが記されたカードは、コンプリートしたくなる美しさだ。

ギフトカード

裏にメッセージを書いて贈ることのできる無料のギフトカード。日本からの提案で実現したもの。シンプルで甘過ぎないピクトグラムが5種類あり。それぞれのシーンに合わせて使い分けできる。

パッケージ

 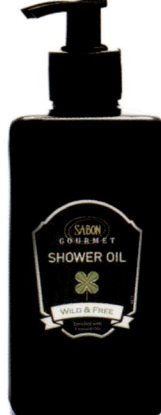

ジャム瓶や紅茶缶など、実際に食品パッケージとして使用されているものを採用。黒を基調にしたシックで大人の装い。どれも食べてしまいたくなるほど魅力的。

ギフトコレクション

キービジュアルであるフレーバーアイコンを反復して使用することで、ヨーロピアンテイストのエレガントなデザインとなっている。贈る人にも、贈られる人にも喜びと感動を与えるハイセンスなラッピング。

リーフレット

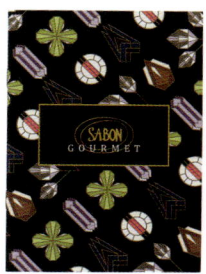

ハンディなサイズのリーフレット。繊細なデザインでとブランドに込めた思いや世界観を丁寧に伝えている。

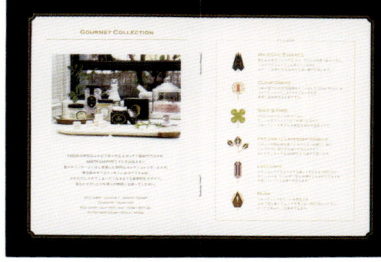
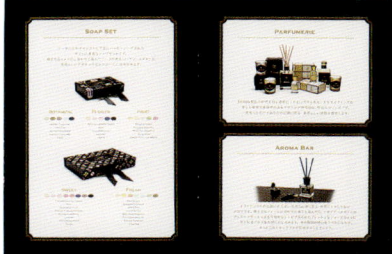

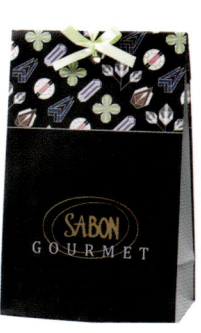
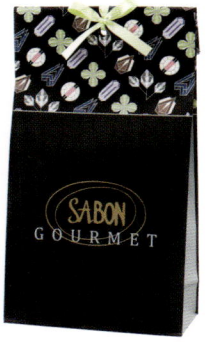
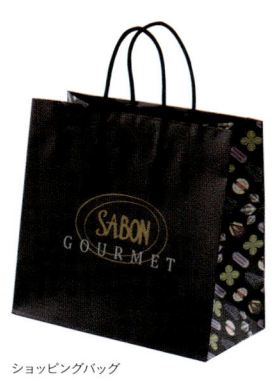

ギフトバッグ　　　　　　　　　　　　　ショッピングバッグ

ギフトボックス

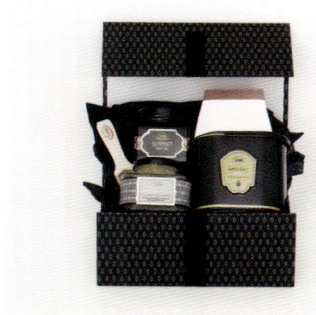
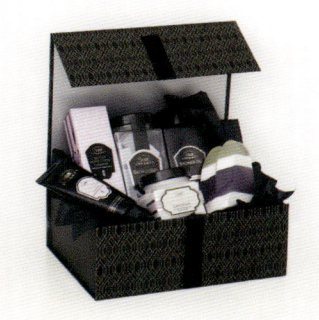
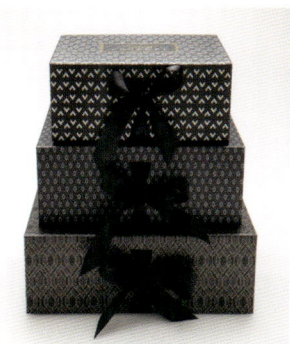

Project 01 : サポン・グルメ SABON GOURMET

ストーリーのある店舗

テイスティング　まずはバーカウンターで椅子に座り、香りをテイスティング。カウンター内のソムリエのようなスタッフと会話しつつ、そのとき自分に必要な香りを見つけていく。香りから、好きなアイテムを選択していく。

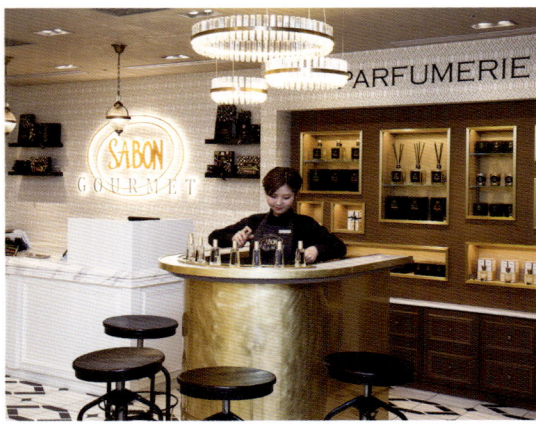
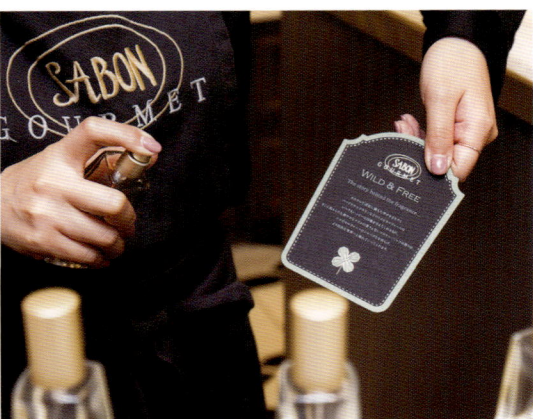

ディスプレイ　「グルメ」の名のとおり、店頭はまるで高級食材店のような趣がある。ミルクボトルはそのまま飾っておきたい可愛らしさ。ホールケーキに見立てた石けんは、その場でカットして1ピースずつの購入も可能だ。

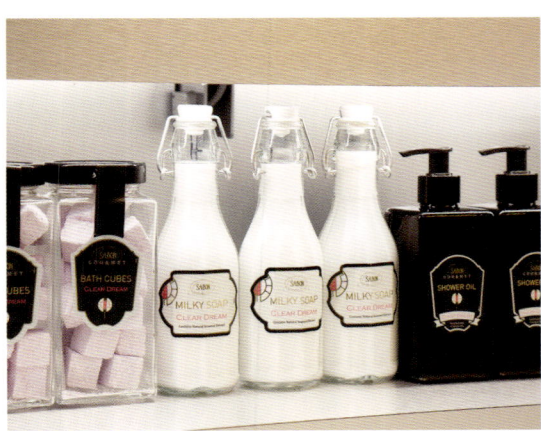

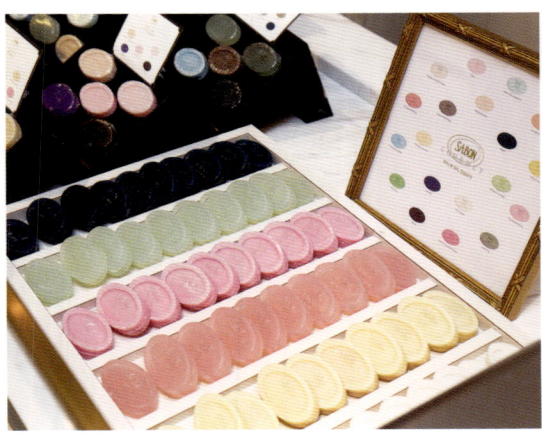
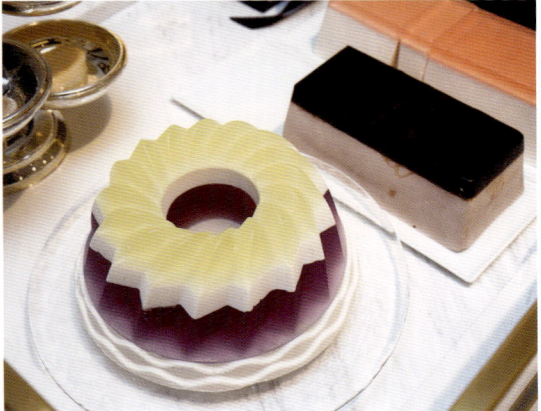

什器　ケーキショップのようなショーケースに並ぶのは見た目も鮮やかなスイーツのような石けん。スパークリングバーにはワインボトルに入ったバスフォームが並ぶ。パーティーギフトにすれば盛り上がること請け合いだ。

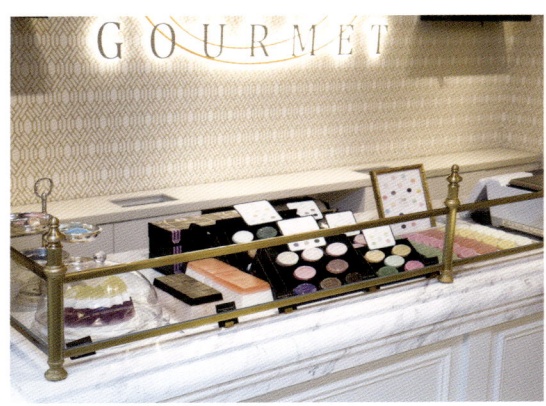

店舗　まるで高級なデリカテッセンのような外観。アロマバーにはジュースバーのようなディスペンサーを設置。アロマオイルをその場で注いでボトリングする。これまでにない、まったく新しいショッピング体験が楽しめる。

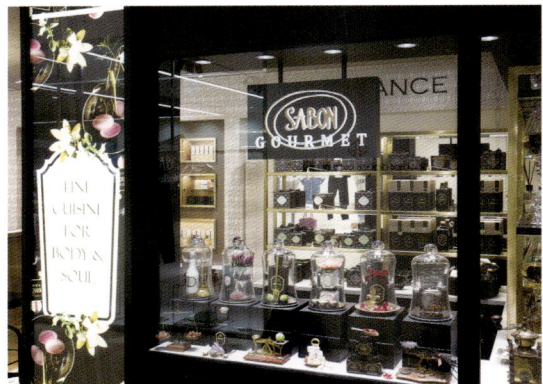
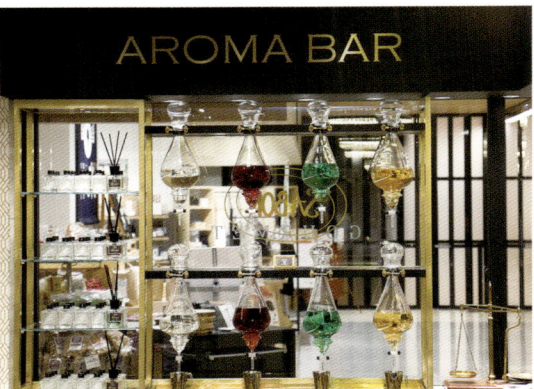

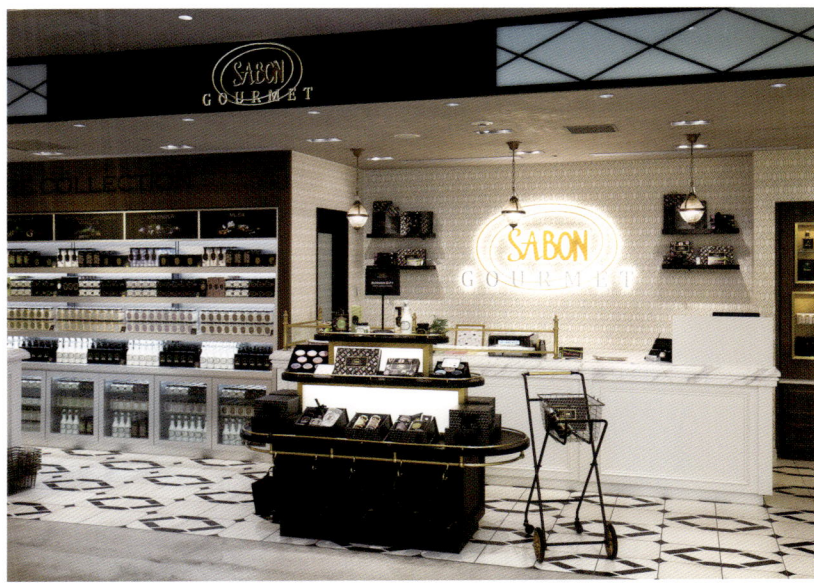

店舗中央にはギフトのおすすめコーナーも。シーズンごとのおすすめアイテムがセレクトされている。ショッピングカートに遊び心が感じられる。

021

Project 02　モテマスカラONE／化粧品メーカー商品開発

ブランド哲学を結集させた
新時代の究極のマスカラ

| DATA | ■化粧品メーカー　■全国　■20～40代女性　■コンセプト／ロゴ／パッケージ／コンセプチュアルムービー／ショップツール／什器／Web |

概要

　塗るだけでまつ毛をケアできる新発想のマスカラとして2010年に誕生。2014年にフルリニューアルした。これを機に、雑誌やSNSで総合売り上げNo.1など数々の記録を残す「モテマスカラ」の究極ともいえる商品が、2015年に登場した「モテマスカラONE」だ。6年前のブランドデビュー当時は、機能性は高いもののほかのプチプラブランドと差別化しきれていなかったという実情があった。これを新たなラグジュアリー路線へと転換させたのが、カナリアの徳田祐司氏率いるクリエイティブチームだ。実に4年の年月を費やして開発された本商品を、モテマスカラ史上最高傑作として強いインパクトで打ち出すことに成功した。

ストーリーブランディングのポイント

- 世界発売を見据え、開発基準をF1に例えてグローバルなスケール感を訴求
- ブランドの哲学を大切にし、遊び心を持った新しいラグジュアリーな展開に

ブランディング

　ブランドデビュー約1年で累計50万本を突破、2014年には限定商品がわずか2週間で22万本を達成。常に好調な売上実績を誇っている「モテマスカラ」だが、2010年の発売当時はコスメ界の新参者だったため、売り場に置かせてもらえないこともあったという。そこでSNSを使って拡散したところ、瞬く間に檜舞台を踏むことに。それでもクライアントは満足せず、パッケージをはじめすべてを新しく変えてほしいとカナリアの徳田氏へ依頼。2014年10月にパッケージや広告物のフルリニューアルを行うと共に、それまではバラエティショップやドラッグストアでの販売が中心だったのを、百貨店でも取り扱うようにして、販売エリアの垣根を払った。

　新生「モテマスカラ」のブランディングに当たり徳田氏が最も配慮したのは、クライアントのブランド哲学。「クライアントであるフローフシの哲学はとても明快で『すべてのお金をプロダクトに』、という考え方なのです。商品やパッケージに必要以上の装飾を加えたり、タレントを使って広告を打ったりするより、プロダクトオリエンテッドを重視しています。その姿勢を根底にして進めていきました」と語る。進化させたマスカラということから、「モテマスカラONE」というネーミングを導き出し、ボトルを新たに開発した。一つの型に数百万をかけ、高価な美術品用のプラスチックを採用。人間工学に基づいたリフトアップブラシを搭載し、キャップの留め金など通常は隠す部分も美しく仕上げてあえて露出するなど、プロダクトオリエンテッドを優先。実に4年の年月をかけて、遂に究極のマスカラを完成させた。

　キービジュアルやコンセプチュアルムービーにおいてはCGを駆使し、「一流の顔」にするべくクオリティを重視。ムービーにはOnur Senturk氏をディレクターに迎えて世界進出を見越したコンセプチュアルなつくりにし、新しいアプローチで制作されたFPMの田中知之氏のオリジナル楽曲を採用。化粧品についての審美眼を持つ人々を意識しながら、ポピュラリティも両立させ、新時代の究極のマスカラとして不動の地位を築いた。

徳田 祐司（とくだ ゆうじ）
デザインをベースにして企画・制作から納品まで行う、「カナリア」のクリエイティブディレクター・アートディレクター。1990年、武蔵野美術大学視覚伝達デザイン学科卒業、同年電通入社。2001年オランダで勤務。2007年電通を退社し、「カナリア」を設立。フローフシ、ユニクロなどさまざまなクライアントの広告・デザインを手がける。受賞歴多数。

ブランド開発

バラエティショップやドラッグストアでの展開が中心だったため、機能性は高いもののほかのプチプラブランドと差別化しきれていなかった。そこで、機能性とファッション性を両立したラグジュアリーマスカラとして再構築した。

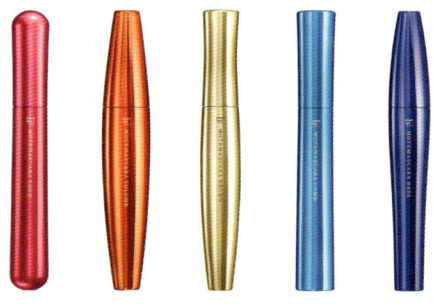

モテマスカラONE開発の課題・目的
・プチプラブランドとの差別化を図る
・モテマスカラブランドの、次の時代の幕開けを打ち出す
・モテマスカラ最上位ブランドとしての登場感を強める

世界最高の究極のマスカラ

プロダクト開発

求められたのは「世界最高の究極のマスカラ」。そのため、「モテマスカラONE」というシンプルなネーミングを導き出し、パッケージを考案。独自の遊び心を持った新しいラグジュアリーを目指して、様々な視点から検証を行った。

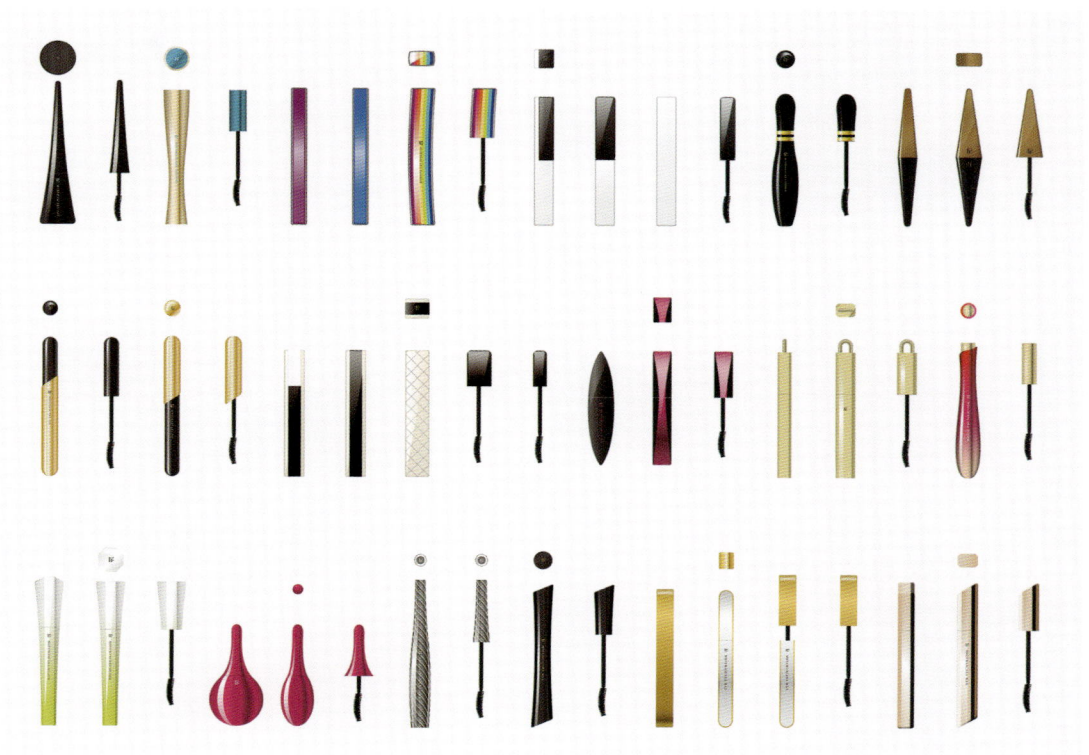

023

Project 02：モテマスカラONE

ボトル設計

世界最高峰のマスカラを具現化するため、究極のお手本といえるF1の開発基準を取り入れた。人間工学に基づいた握りやすいフォルム、通常なら隠してしまうキャップの留め金部分の美しい見せ方など、ディテールにも工夫した。

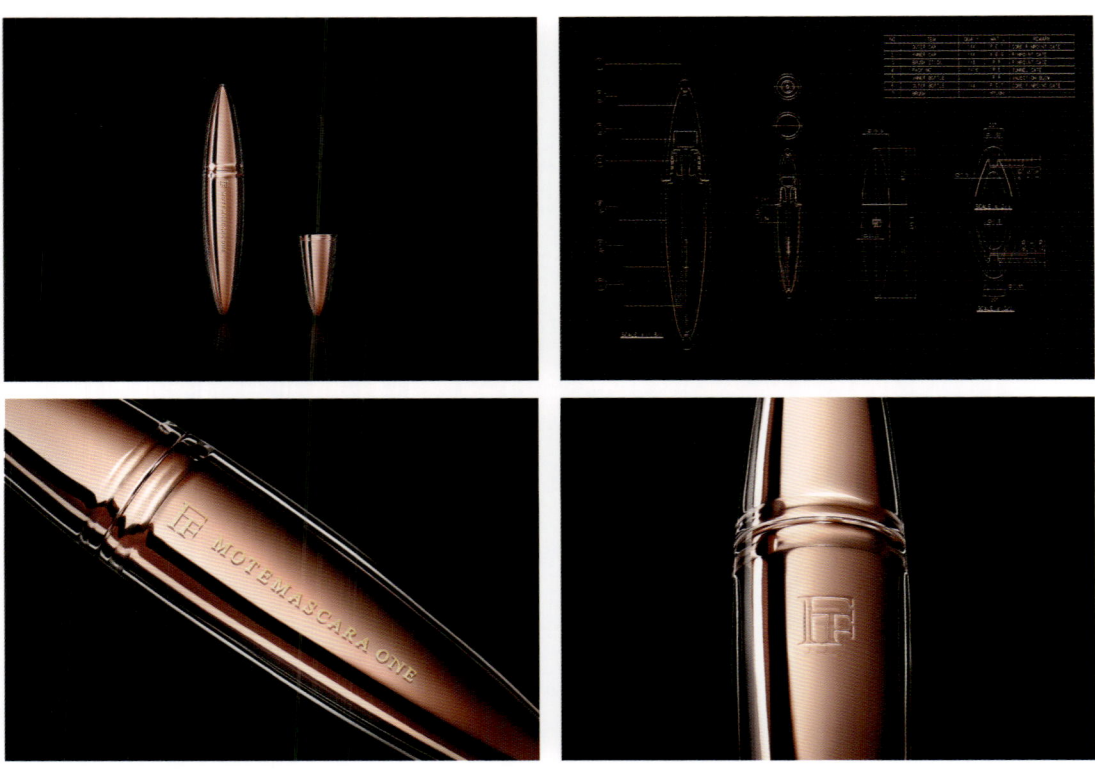

パッケージ検証

パッケージは、「ギフト」がコンセプト。継ぎ目が見えないよう外装箱の試作を重ねた。エッジ部分の精度にもこだわり、極限までシャープさを追求。プロダクトがきれいに見えるよう、ブリスターの形状に至るまで究極を検証している。

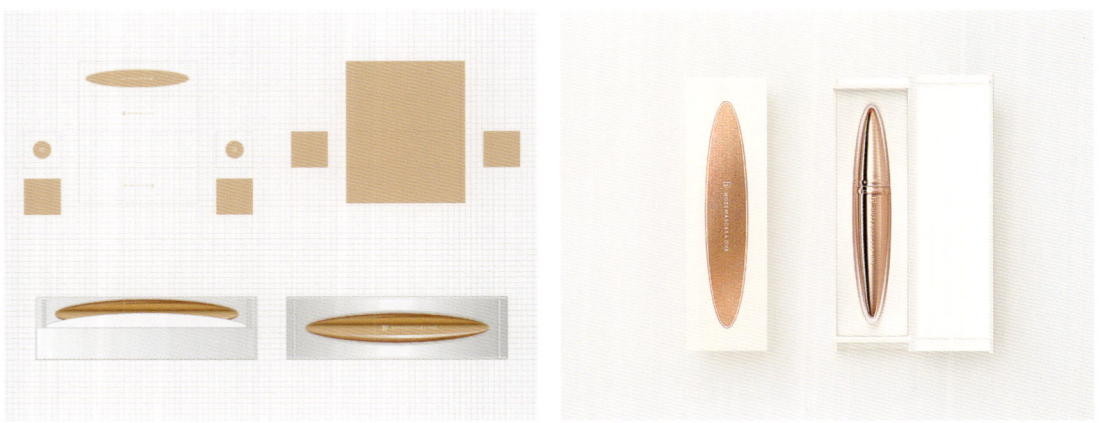

パッケージは、1枚の白い厚紙から職人が設計。高級さを演出する素材感にこだわりながら、Vカットを採用してシャープに仕上げた。

024　1章 企業の新しい挑戦

| キービジュアル | キービジュアルは世界に向けた新しい時代の幕開けをテーマにして制作。ボトルを地球に見立てて「日の出」を表現し、漆黒の世界から「モテマスカラONE」が誕生する様をシンボリックにビジュアル化した。

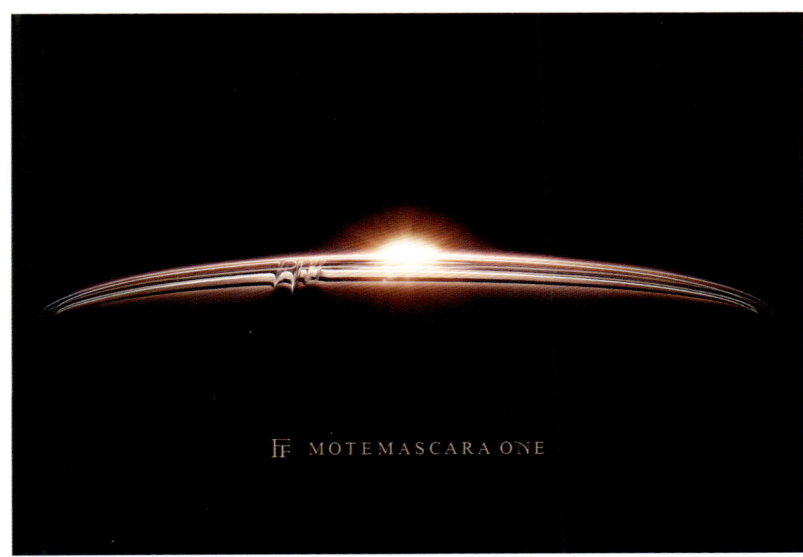

世界発売を見据えた商品ということから、国内外に通じるキービジュアルを目指した。黒を基調にしたモードの世界を意識しつつ、高級になりすぎないバランスと遊び心を重視し、新しいラグジュアリーの世界観で展開。

交通広告やポップアップショップのグラフィックにもキービジュアルを採用して印象的に展開。ダイナミックな見せ方で、道行く人々の興味を喚起し、話題を集めた。

Project 02：モテマスカラONE

コンセプチュアルムービー

コンセプチュアルムービー『TEN COUNT』を制作。ディレクターにはハリウッド映画『ドラゴンタトゥーの女』のオープニングを担当したOnur Senturk氏を起用。「登場感」「解禁」「日の出」をテーマにし、カウントダウン風に紹介。

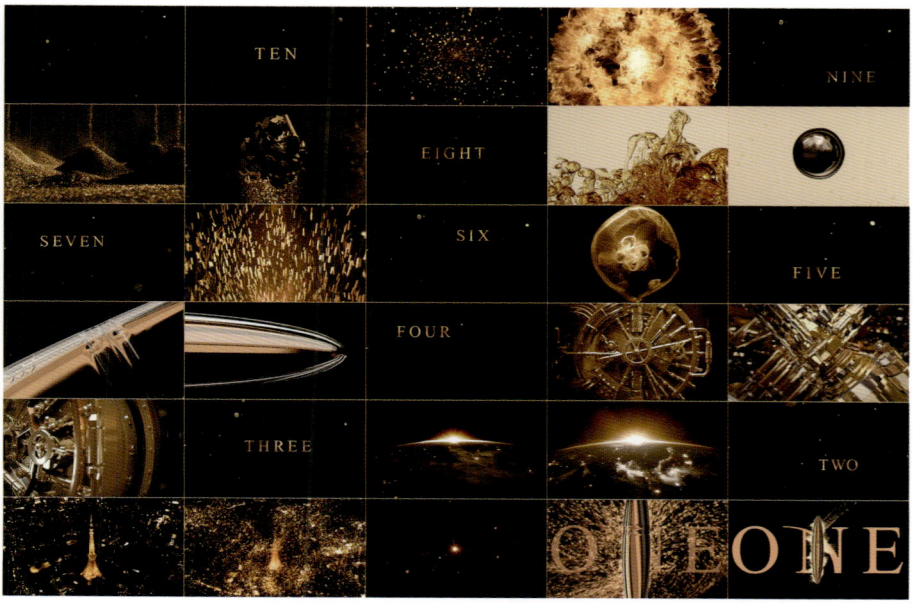

パーティーグッズ制作

「code kurkku」にてローンチパーティーを開催。夏という時期に合わせて「新しいMATSURI」をコンセプトに、都会の女性がきらびやかに遊ぶイメージで祭りテイストのグッズやフード、仕掛け、空間デザインなどの企画・制作を行った。

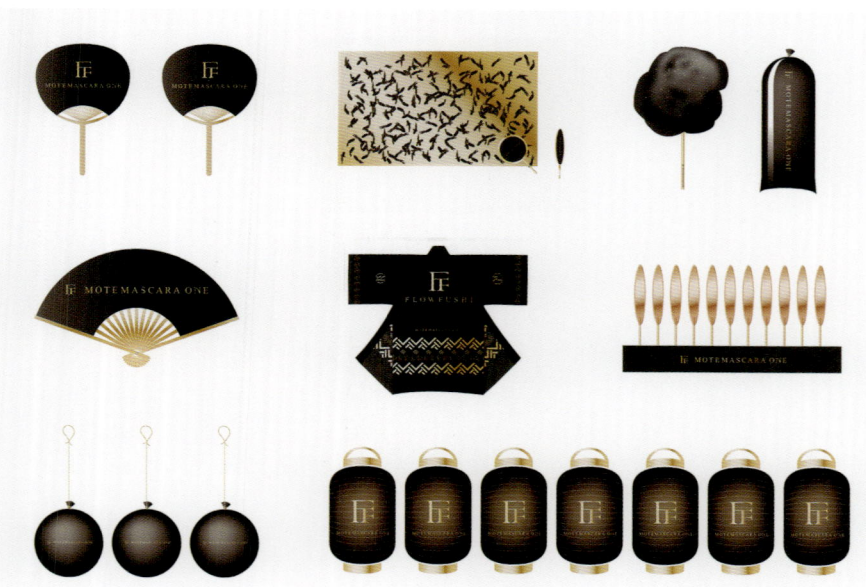

空間ディレクション

ローンチパーティの会場も「MATSURI（祭）」をコンセプトに細部までディレクション。モテマスカラONEのボトルを集積した巨大な灯篭をシンボルとして中央に配置した。同時に期間限定ショップを表参道ヒルズにオープン。

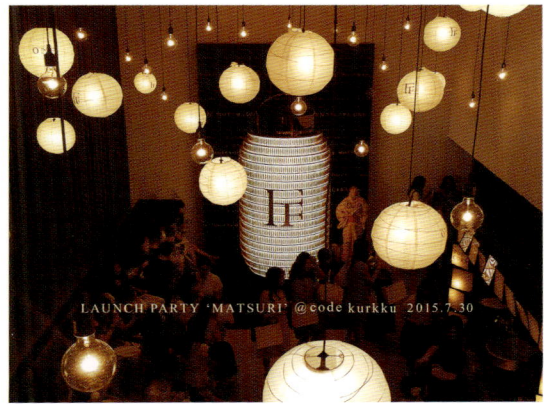

LAUNCH PARTY 'MATSURI' @code kurkku 2015.7.30

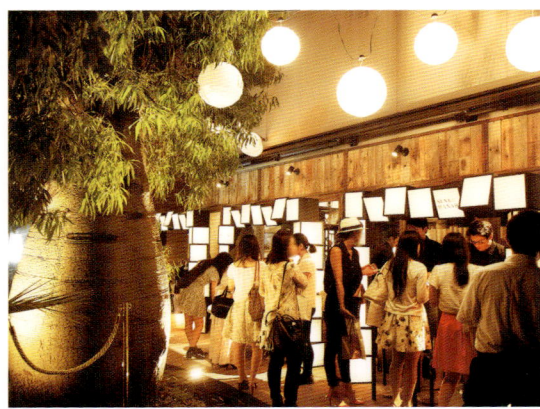

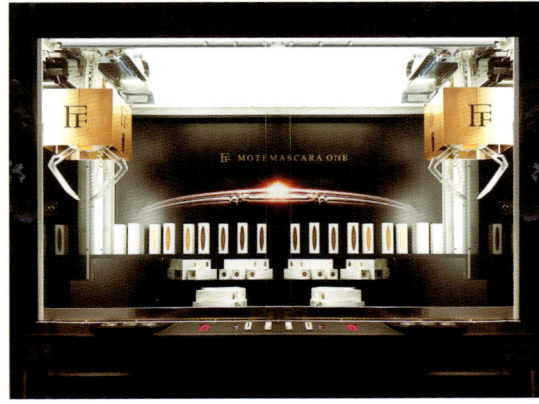

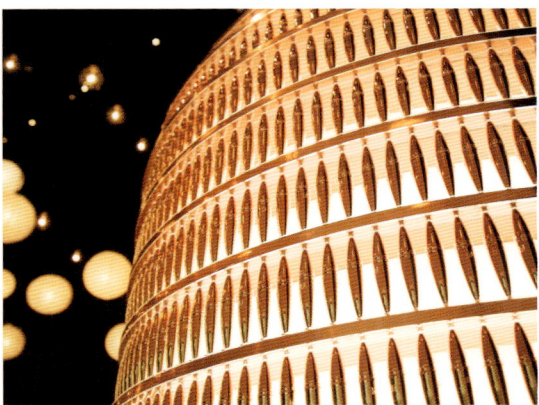

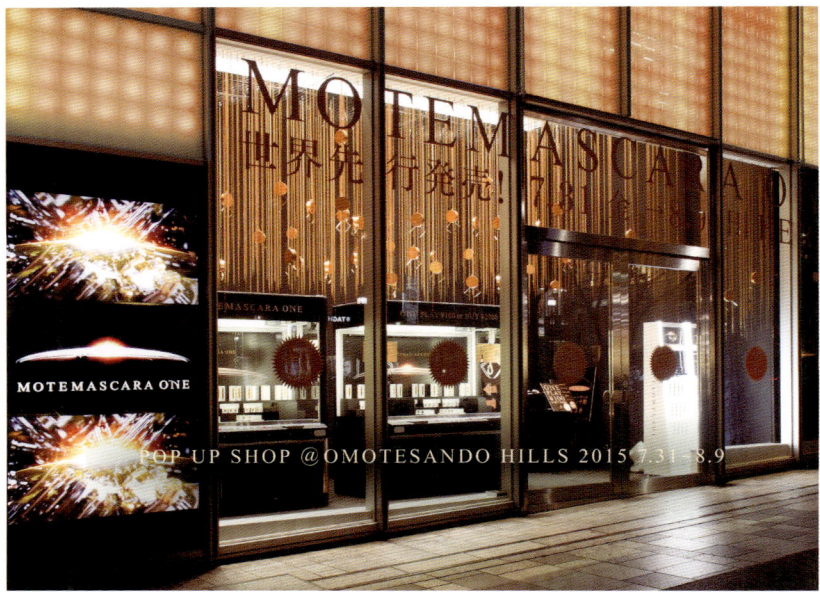

POP UP SHOP @OMOTESANDO HILLS 2015.7.31–8.9

10日間だけの期間限定ショップ「ONE PLAY」は、クレーンゲーム（1回100円）を楽しみながら、商品を購入するゲーム式のショップ。連日長蛇の列ができ、今までにない楽しい購入方法の提案が功を奏する結果となった。

Project 03　ふだんプレミアム／家電メーカープロモーション

上質なライフスタイル提案で家電の付加価値を生み出す

ふだん
プレミアム

| DATA | ■家電メーカー　■全国の家電販売店　■30〜40代の共働きの子育て世代　■コンセプト／ポスター／カタログ／CM／ムービー |

概要

　2000年代初頭からパナソニックが取り組む「エコナビ」に続く新たな価値観を模索している中、行き着いたのが「ふだんプレミアム」という子育て世代の価値観を反映したコンセプト。家電を購入するメイン層である30〜40代が求めるものを考えた時、高級品から高品質へとシフトしているのではないかと仮定。贅沢を求めるのではなく、身の丈に合った日常の中に品質の良さ＝プレミアムを求める世代の目線に寄り添い、ブランドの世界観をつくり上げた。家電製品の機能やメリットを声高にうたうのではなく、ターゲット世代が憧れる"質の良い日常"を空間ごとビジュアル化。ライフスタイルを提案するアプローチでコミュニケーションを開発。

ストーリーブランディングのポイント

- ■ パナソニックの家電から、「ふだん」を大切にするライフスタイルを提案
- ■ 空間ごとに質の良い空間をつくり上げ、子育て世代に共感を呼ぶビジュアルを構築

ブランディング

　「今の30〜40代が求めているものは何か」というクライアントの問いかけからスタート。ターゲット層と同世代のクリエイティブディレクター松下智典氏、アートディレクター浅木翔氏がコンセプトから関わった。
　「自分たちの世代が何となくいいと思っているものを考えた時に、高級車ではなく小さくても乗り心地のよい車、高級マンションではなく中古マンションをリノベーションするといったような、日々の暮らしの中に等身大の幸せを求めるという価値観に、シフトしているのではないかと考えました」と松下氏。そこで、「なんでもないふだんを、宝物にしよう。」をコンセプトに、暮らしをちょっと素敵にするものとしてパナソニックの家電を位置付け。ターゲット世代が憧れる日常空間を構築し、そこに商品を落とし込むというビジュアル戦略を考案した。ポスターやCM制作にあたってはスタイリストが自由にトレンドを取り入れ、若い夫婦が共感できるインテリア空間を再現。徹底して広告らしさを避け、登場人物の目線が決してカメラを向かないという演出も加えた。
　「グラフィックは、フォトグラファーの辻沙織さんに撮影していただいた写真の自然な空気感を全面に出して構成しました。白の余白をつける、キャッチコピーは写真になるべく入れないなど。カタログにはまったく家電が出てこないページもあります。いいなと思えるライフスタイルを見せることで、本質的な価値を伝えることを狙いました」と浅木氏。ムービーは100本近く制作。日常の中の"とくべつ"を魅力的な映像で見せるなど、あらゆる方法で家電のある素敵な暮らしをアピールしている。
　「ふだんプレミアム」というメッセージ名は、高価値商品＝「プレミアム」と正反対の「ふだん」という言葉を組み合わせ、従来の価値観からの転換を意図させた。強い世界観でライフスタイルごと提案するという新しい試みにより、女性ユーザーが増加し売り上げも徐々にアップ。さらにはパナソニック社内に「製品だけではなく、顧客の暮らしを考える」という意識が芽生え、企業内の価値観にも変化をもたらすきっかけともなった。

松下智典（まつした とものり）・写真左
電通第5CRプランニング局勤務。クリエイティブディレクターとして「ふだんプレミアム」を担当。コピーライターとしても多くの作品で活躍。
浅木翔（あさぎ かける）・写真右
電通第5CRプランニング局勤務。アートディレクター。企業のロゴやCIを中心に多く手がける。

ブランドロゴの検証

ロゴのデザインに関しても、ターゲットの世代が共感できるものを模索。上質感があり、かつ等身大のシンプルなデザインを目指した。最終的にブランドの世界観を象徴する家のモチーフをかたどったロゴを採用。

ビジュアルの世界観を邪魔しないように、白地にプレーンな明朝体で文字を配したデザインをいくつか試みた。中でも一番決まりがよく、ブランドを象徴している家のモチーフがクライアントより高評価を得た。

レイアウト検証

写真の上にできる限り文字を乗せないこと、白場を活かすこと、ロゴマークをしっかりと見せることなどデザインする上でのルールをはじめに規定。ルール基準をスタッフが共有し、制作の効率アップにもつながった。

レイアウト検証

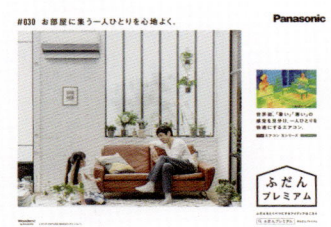 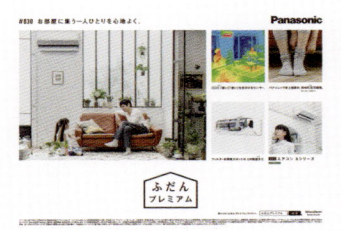 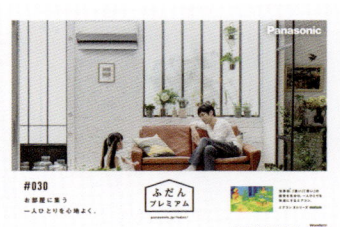

ビジュアルの世界観が伝わるよう、写真はできる限り全面に出るようにし、商品説明を補足的に入れ込んで数パターンを制作。ロゴがしっかり目立ち、家族団欒の様子がしっかり見える左のレイアウトに決定。

029

Project 03：ふだんプレミアム

グラフィックツール

シンプルで等身大だが、上質なライフスタイルを写真で表現。商品である家電はあくまで「素敵な暮らし」を支える小道具として登場させ、従来の家電の広告とは一線を画するグラフィックに仕上げた。

ポスター

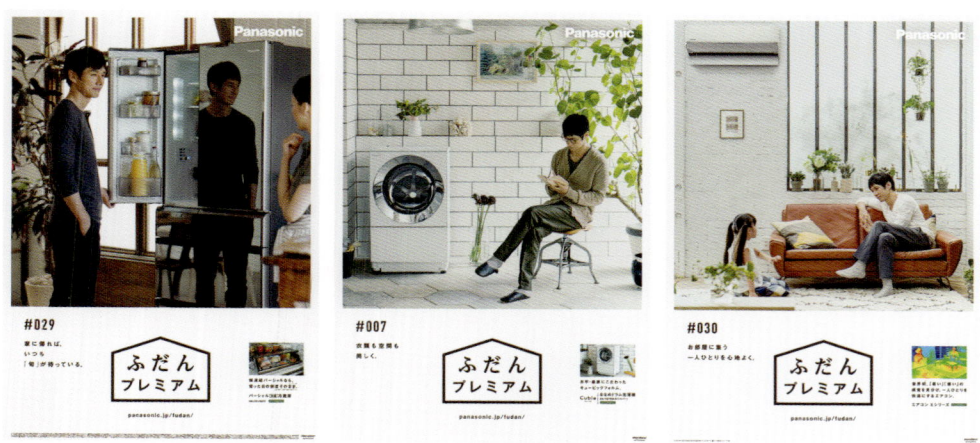

大胆に白をつけて写真をレイアウトすることで上質さをアピール。俳優の雰囲気のある顔のアップ写真を使い、商品よりもブランドのコンセプトを訴求。

カタログ

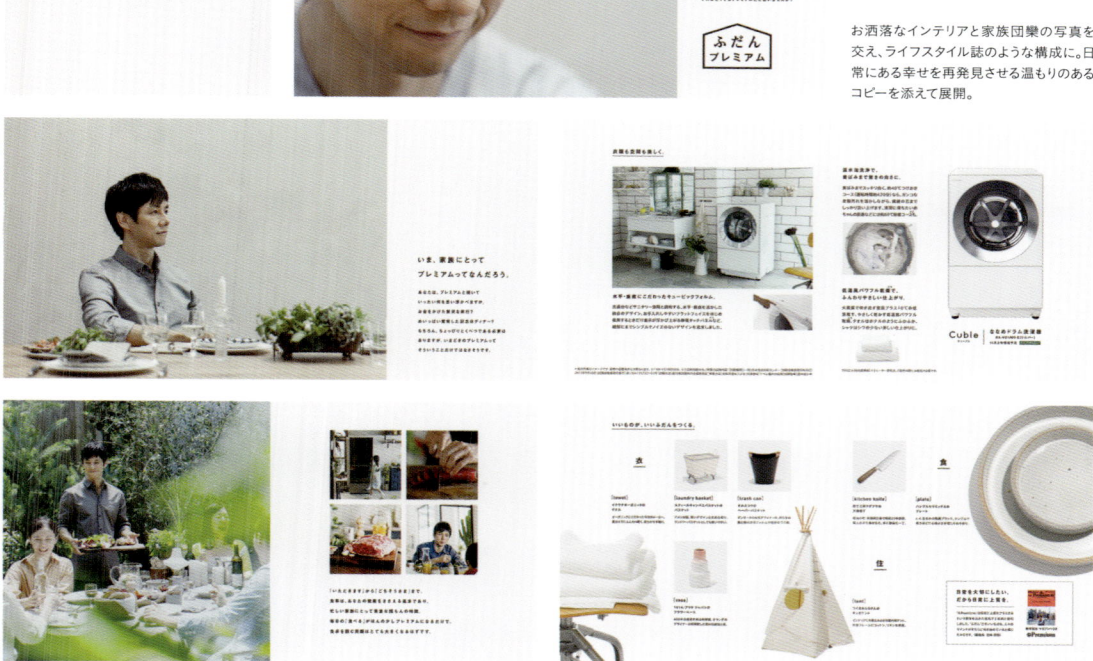

お洒落なインテリアと家族団欒の写真を交え、ライフスタイル誌のような構成に。日常にある幸せを再発見させる温もりのあるコピーを添えて展開。

1章　企業の新しい挑戦

CM

同様の世界観でCMを制作し、忙しい共働きの子育て世代に向けて、文章ではなく短時間で伝わる映像でブランドのコンセプトをアピール。メディアのデジタルへのシフトを考慮し、動画コンテンツも100本以上制作した。

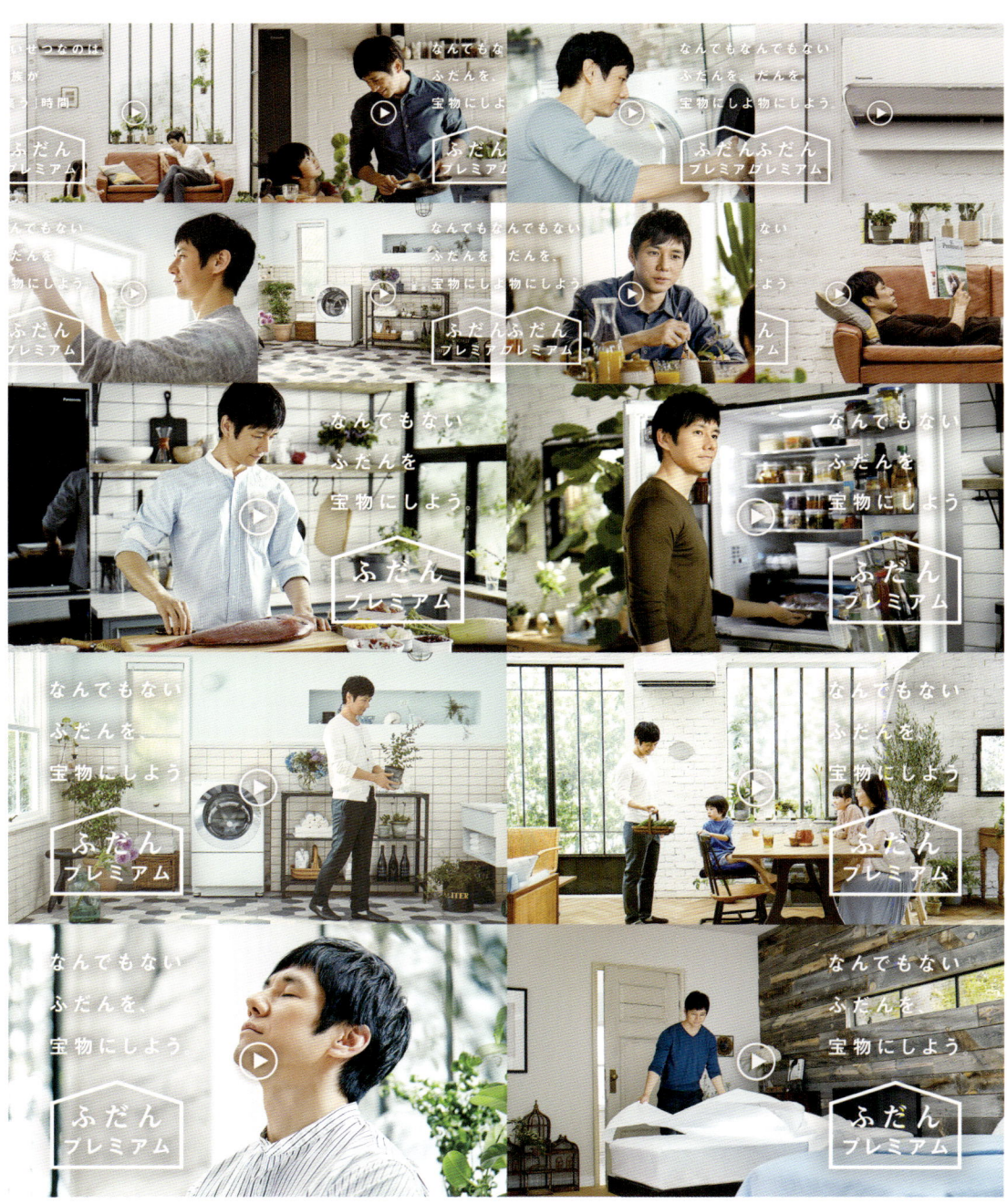

Project 04　COOPSTAND／セレクトショップオープン

ジャパンメイドの魅力を再考
新旧の掛け合わせを提案

| DATA | ■小売業　■東京　■30〜40代の女性　■コンセプト／デザイン／販促全般 |

概要

　2003年創設のライヴスは「ミナオス、ツタエル、トドケル」をコンセプトに、日本の魅力を世界へ伝えるため、地域活性事業に従事してきた。これまで伝統工芸品を中心とした国内外の販路開拓や商品開発を行ってきたが、今年3月31日にオープンした東急プラザ銀座への出店を機に、初めて小売業へ本格参入を果たすこととなった。

　取り扱う商品は、キーワードとなる「Creative／Organic／Object／Present」のもとに"素材や技術を活かしつつ今もなお新しく感じるもの"をセレクト。日本のものづくりの紹介と販売に留まらず、さらに掘り下げた目線でジャパンメイドの「衣・食・住」を提案していく。「STAND」の名に託された店舗のイメージとは。

ストーリーブランディングのポイント

- お客様との距離を近づける、店舗設計、ヴィジュアルコミュニケーション
- セレクトした商品の魅力の伝え方を、ブランドと共に考える

ブランディング

　COOPSTAND（クープスタンド）のディレクターを務める小林香織氏は、「『メイドインジャパン』をテーマにしたお店が増加傾向にあると感じているなかで、では次の一手は？と熟慮した結果、少しでも新しい形のお店づくりを目指したいと考えました」と話す。

　同社には「日本各地の職人や工房とのつながりが多数あり、技術力や素材の良さは理解しながらも、今の暮らしやニーズにお店としてどうお客様に提案していくか、思わず立ち寄ってみたくなるようなお店づくりが出来ないか」ということを軸にコンセプトを詰めていったという。熟慮の末、顧客にとってのプライオリティを考え、現代の暮らしに合う、「いわゆる和の空気感をあえて少しおさえる」方向にコンセプトを決めた。

　使い手が愛着を持ち長く使い続けられるものを、日本各地から厳選してセレクトした商品に加え、さらに職人と共に「今の暮らし」と「素材の魅力」を兼ね備えたテーブルウェアを中心とした暮らしの道具のオリジナル商品やパーソナルオーダーの展開を行っている。

　また、ブランドの世界観を伝えること、テーマに沿って商品の魅力を伝えていく為のポップアップイベントに力を入れて行くことを決め、STAND形式の店内の1部屋は期間によるイベント展開となっている。

　オープンまでの時間は1年半。お店のコンセプト決めと店舗設計、ビジュアル開発は、ほぼ並行して進められた。お店のコンセプトを体現したオープンなスタンド形式の店舗設計を元に、アートディレクターの瀬戸山雅彦氏と、ロゴとは別に、商品が持つ手触り感が視覚的に伝わりやすいメインビジュアルをつくる事を考え、イラストレーターの小澤真弓氏に依頼することに。小澤氏のアトリエでコンセプトを伝えると、その場でカリグラフィを即座に描きあげてくれ、「目指すものが伝わった」うれしさを感じたという。

　COOPSTANDは、「つくり手」や「デザイナー」のバランス良い関係性から生み出されたアイデアと想いが一体化したブランドとなった。

小林 香織（こばやし かおり）
株式会社ライヴス・クリエイティブ&MDディレクター。広告、コミュニケーションデザインでの経験を活かし、これからの「日本のものづくり」の伝え方、お店の在り方を目指し、社内メンバーに加え、外部クリエーターと共に今回の新店舗立ち上げに従事。

032　1章　企業の新しい挑戦

ロゴの開発

キーワードとなる「Creative ／ Organic ／ Object ／ Present」の頭文字「C ／ O ／ O ／ P」からとったネーミング。店舗の主役は、あくまで「商品」たちなので、ロゴマークはそっと寄り添える極めてベーシックな記号的造形に仕上げた。

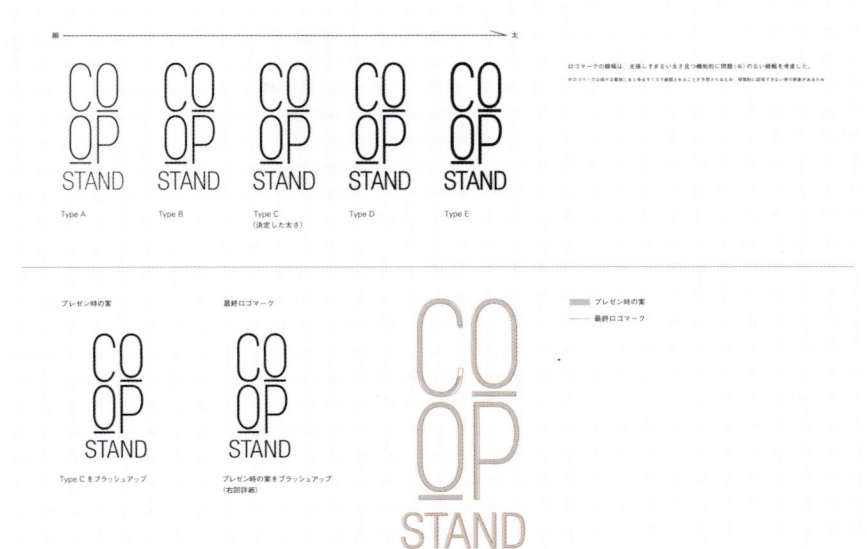

「COOPSTAND」のロゴマークは語意を主張するような装飾的な造形ではなく、主役である「商品」に寄り添えるような記号的造形となっている。

メインビジュアル

作家による手描きのイラストやカリグラフィをメインビジュアルに使用することで、COOPSTANDが大切にする「つくり手」や「デザイナー」との関係性を視覚的に訴求した。

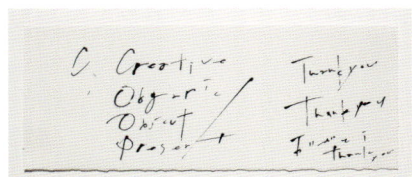

最初にイラストレーターの小澤氏と打ち合わせをした際に、コンセプトを聞きながらさらりと描きあげられたカリグラフィ。

硬い印象のロゴマークと柔らかいイメージのカリグラフィが、バランス良くパターンで組み合わされたラッピングペーパー。

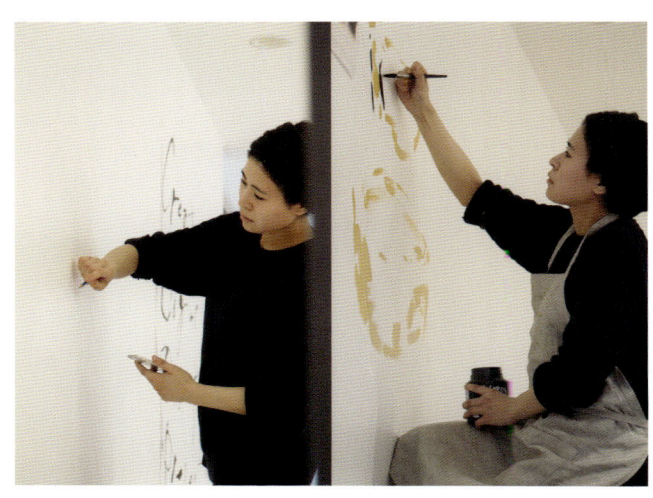

オープン直前の店舗壁面にペイントされたカリグラフィとイラスト。商品をさっとスケッチした後に、ライブペイントが行われた。シンプルなスタンド形式の店舗を、躍動感あふれるイラストが演出してる。

033

Project 04 : COOP STAND

ツール展開

統一されたビジュアルを、ショップカードやパッケージなどのツールに展開。透明箔を押したり、白インクを納得がいくまで刷り重ねるなど、細部までこだわりつつ、真新しさと手触り感を大切にした仕上りとなっている。

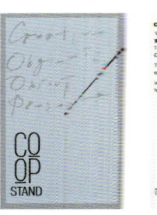
ショップカード

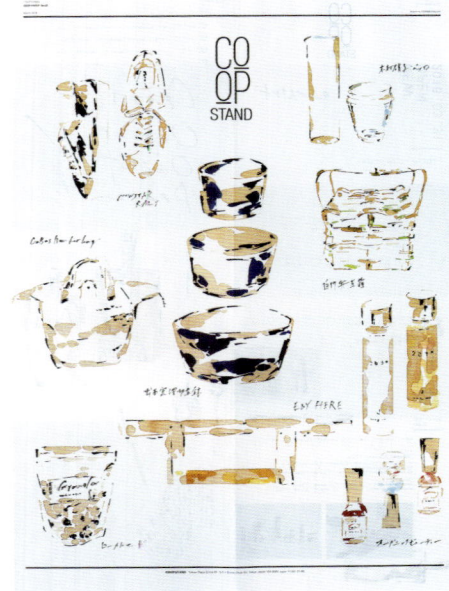
パンフレット裏

パンフレット表

ギフトカード

パッケージ

オープンノベルティ 注染手ぬぐいバッグ

ビニールバッグ

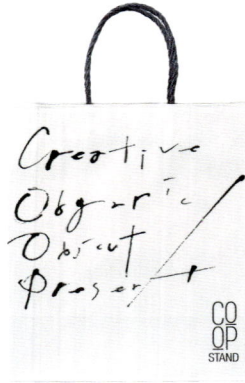
ショッピングバッグ

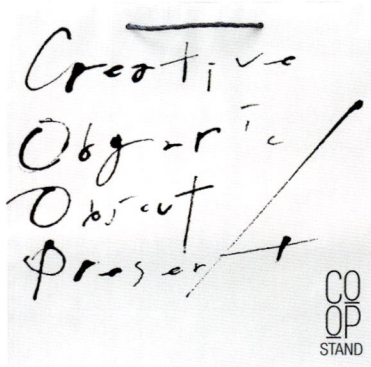

使いやすさを追求したさまざまなサイズや形の商品があるため、パッケージ類もバリエーション豊か。ロゴもビジュアルも統一感があるからこそ多様な展開が可能となっている。

034　|章　企業の新しい挑戦

店舗デザイン

店名の「スタンド」をイメージ化したブースは、「ワードローブ」「ビューティ」「インテリア」「テーブルウェア」と商品を分けて選びやすくしている。また、江戸時代の十軒店から着想をえた、組み替え自由な什器の工夫などもされている。

設計の根になるコンセプトが江戸時代にあった「十軒店」。軒を連ねたマーケットのようなもので、季節にあわせて市が立ちそこに商品を並べていた。そこに着想を得て今風に解釈しデザインされている。雑多な市を巡るように、さまざまな商品を迷いながら選ぶ楽しさも想起させる。

店舗設計：14sd 林 洋介
アートディレクター：瀬戸山 雅彦
イラスト：小澤 真弓

Project 05　OREC／草刈機・農業機器メーカーリブランディング

ユーザーである農家を主役に ブランドをより強固なものへ

OREC

DATA　■草刈機・農業機器メーカー　■全国　■農作業従事者　■コンセプト／ロゴ／プロダクトデザイン／ネーミング／紙媒体／Webなど

概要

小型農業機械の製造・販売を手がける「OREC（オーレック）」。自走式草刈機・乗用型草刈機などの分野では国内シェアNo.1を誇り、確かな技術力をベースに成長を続けている。すでに売上額が100億円を超える優良企業だが、メーカーとしてさらなる高みを目指すために、総合的なコーポレートブランディングをエイトブランディングデザインに依頼した。

BtoBでは広く認知されているため、社名変更は行わなかったが、ブランディング業務は多岐にわたった。ロゴデザインからWebサイト・製品カタログのリニューアル、全機種のプロダクトデザインまで、足かけ5年以上に及ぶ長期プロジェクトが現在も進行中だ。

ストーリーブランディングのポイント

- 実際に製品を愛用しているユーザー（＝農家の人）を主役に据える
- 環境問題や食の安全性までを考えているメーカーであることを誠実にアピール

ブランディング

「除草剤や化学肥料などを使わない有機農法では、草刈りは大事な仕事。でも、かなりの労力を伴う。そこで農家のことを考え、徹底した現場意識で農家のニーズに沿った、他にない機械を開発してきたのがORECさんなんです」と、熱く語るのは西澤明洋氏。ORECのコーポレートブランディングを請け負っているエイトブランディングデザインの代表だ。

すでに国内シェアNo.1を誇り、海外でも高い評価を得ているメーカーが、今回、西澤氏に依頼したのは「ブランド力の総合的な強化」であったという。

「技術力は高いし、製品の信頼度も抜群。でも、ブランド全体としては、整合性が取れていない部分や企業の想いが伝わっていない部分がありました」

コーポレートブランディングを引き受けた西澤氏は、ブランドコンセプト（「草と共に生きる」）を皮切りに、ブランドロゴ、製品のネーミングの統一、カタログやWebのリニューアルなど次々に提案し、形にしていった。

プロダクトデザインに関しては、ホンダのエースデザイナーだった、やまざきたかゆき氏が参画して、まずはコンセプトモデルのデザインに着手。

「全機種のリニューアルを計画していますが、その際に先行したコンセプトモデルがPI（プロダクト・アイデンティティ）となります。カラーリングや顔のデザイン、アール形状などの一定のルールをつくって、他機種でも整合性をとるためのものです」

2016年5月には、長野市にショールーム1号店をオープンさせた。設計には建築家の木下昌大氏を招聘。単なるショールームではなく、近い将来、「農家の人たちが集まって勉強会を開いたり、有機農法の講演会を開いたりできるコミュニティスペースになれば」と西澤氏は語る。ショールームは今後、市場が成熟していく中で、ORECという会社の理念を発表できる場となることは間違いない。理想的な農業のカタチを提案できるラボになることだろう。

西澤 明洋（にしざわ あきひろ）
1976年生まれ。ブランディングデザイナー。株式会社エイトブランディングデザイン代表。「ブランディングデザインで日本を元気にする」というコンセプトのもと、「フォーカスRPCD®」という独自のデザイン開発手法により、リサーチからブランディング、コンセプト開発まで含めた、一貫性のあるブランディングデザインを数多く手がける。

ブランディング前

エイトブランディングデザインが関わる前のカタログやパンフレット類。ロゴデザインを含めて、完成されてはいるが、企業のオリジナリティやメッセージ性は伝わりづらい。

旧来のカタログ、価格表、ブランドパンフレット。リニューアル後のデザインに比べると統一感がなく、ブランドとしてのメッセージ性や世界観の押し出しは弱い。

ブランドロゴ案

『草と共に生きる』というブランドコンセプトは早い段階で決まっていたので、提案したロゴデザインも草を想起させるロゴマークが多くなっている。今後の展開を考えつつ、多くのデザイン案を提出している。

手前の丸のモチーフは、企業イメージの連続性も考慮して、草刈機のロータリーをイメージしていた旧ロゴを引き継いだ提案も行った。

Project 05 : OREC

グラフィックツール

ブランドのイメージカラーは、赤から緑へ変更。草をイメージした視認性の高いロゴによって、「草と共に生きる」という力強い企業メッセージも伝わりやすくなった。ブランドパンフレットからWebまでデザインの方向性も統一。

ブランドリニューアルの案内状の封筒

ブランドリニューアルの案内状

紙袋

ブランドパンフレット

Web

パンフレットやWebでは、OREC製品のユーザーである農家を取材。「彼らの言葉と表情が、どんな美辞麗句よりも製品の性能を裏付けてくれます」と西澤氏はいう。

038　1章 企業の新しい挑戦

ブランドムービー／CM

草刈りの様子を撮影したプロモーションビデオ。OREC製品のバリエーションと性能を伝えるだけでなく、環境問題や食の安全まで考える"社会派のメーカー"であることをわかりやすく伝える。

ショールーム

2016年5月にオープンしたORECのショールーム1号店「オーレック・グリーンラボ長野」。製品の展示やメンテナンスをするだけでなく、農家の勉強会や草生栽培の講演などのコミュニティスペースを目指す。

プロダクト

気鋭のプロダクトデザイナー・やまざきたかゆき氏が設計した「RABBIT MOWER（ラビット・モアー）」のコンセプトモデル。2018年に市場投入予定。

Project 06　京都 中勢以／精肉の小売り・卸売りブランド開発

100年先の畜産業を見据え食肉店の新しい老舗を訴求

| DATA | ■精肉の小売り・卸売り　■京都府京都市　■オールターゲット　■熟成肉や食にこだわりを持つ人　■コンセプト／ロゴ／パッケージ／ショップツール／名刺／店舗デザイン／Web |

概要

　熟成肉ブームの火付け役で評判の「京都 中勢以」は、家族経営という小さな店舗でありながら、食通の垂涎の的となっている食肉店だ。「肉が持つおいしさを最大限に引き出すことが畜産農家やお客様への使命。100年後の畜産を変えていきたい」と語る二代目店主の熱意を形にすべく、2012年にブランディングを開始。店主の哲学である「牛・肉・人をつなぐ」をスローガンに、牛がどう育てられてどう食卓へ運ばれるか。お客様の「おいしい」にどうつなげるか。という、感覚・味覚までの究極のトレーサビリティを軸にしたビジュアルストーリーを制作。プロモーション的な演出はせず誠実さを追求した結果、人々の心を引き付けるブランディングとなった。

ストーリーブランディングのポイント

- ■「牛・肉・人のつなぎ手」という店主の哲学を基盤に真摯な姿勢で訴求
- ■演出を一切しない真実の背景をビジュアルストーリーにして伝える

ブランディング

　1981年、京都市伏見区に精肉店としてオープンした「京都 中勢以」。美味しい肉を最高の状態で届けたいという創業者の考えから、肉を寝かせて熟成させる「枝肉熟成」の技術を結実。そして並々ならぬ肉に対する情熱は二代目の店主、加藤謙一氏へと引き継がれていく。アメリカでミートサイエンス修士号を修了した加藤氏は、100年後の畜産業を見据えながら、新しい老舗のあり方を模索。それを誠実に具現化させるため、徳田氏と同社デザイナーがブランディングを担当する運びとなる。

　スタート当初はコンセプトづくりやロゴなど一連のツール制作を考えていたが、より「京都 中勢以」らしさを訴求するため、最初は発注がなかったビジュアルストーリー「京都 中勢以物語」を約1年半かけて制作することに。これは、店舗で扱っている牛がどういう環境で育てられているのかを消費者に知ってもらうための啓蒙用ツールだった。カメラマンに同行してもらい、約30カ月かけて育て上げる畜産農家の飼育現場を始め、美しいロケーション、競りの風景、肉が熟成していく様子などを撮影。短い言葉を添えて、ストーリー風に仕上げた。

　「ブランドの背景を誠実に伝えることが目的だったので、プロモーション的な演出は一切しませんでした。牛、人、ランドスケープ。ビジュアルの強さがあれば、見た人に十分に伝わりますから」と徳田氏は語る。

　また、ロゴマーク開発においては加藤氏のスローガンを意識。「牛・肉・人をつなぐ＝輪・和」、「勢いを以て中庸を成す」という意味を込めて店名の「中」をシンボリックにデザインし、新しい伝統を意図した。100年後も古臭さを感じさせないよう、奇をてらわずにクラシカルな印象を狙い、筆文字で仕上げた。さらに特筆すべきなのは、店舗デザイン。カウンターを挟み、お客様とスタッフが「対話」できるように設計した。肉をディスプレーすることをせず、お客様が求める最適な肉を対話によって導き出し、提供できることが狙いだ。さらに手軽に熟成肉を楽しんでもらうため、京都髙島屋に肉惣菜店をオープン。先代からの愛顧客はもちろん、評判を聞きつけてわざわざ遠方から訪れる人々も多く、ブランディングが功を奏した好例となった。

デザインをベースにして企画・制作から納品まで行う、ワンストップデザインカンパニー「カナリア」。クリエイティブディレクター・アートディレクターとして活躍中の徳田祐司氏。フローフシ、ユニクロ、キリンビールなどさまざまなクライアントの広告・デザインを手がける。

京都 中勢以Before

母体となる精肉店は1981年に京都市伏見区のアーケードに誕生、地元のお客様などから長く愛されていた。現在は事務所として利用中。2015年3月、元店舗の向かい側の建物で二代目の加藤謙一氏が手がけたのが、「京都 中勢以」だ。

「京都 中勢以」の歴史は古く、元々のスタートはこの店舗が誕生するより90年ほど前の明治中期頃。先代の加藤中謙氏が、誰にもこびず、おいしい肉を食卓に届けたいという思いから畜産農家に足を運び、自ら牛を選ぶようになったのが始まりだ。

ビジュアルストーリー

一連のツール制作に加え、より「京都 中勢以」らしさを訴求するため、ビジュアルストーリー「京都 中勢以物語」を約1年半かけて制作。ブランドの背景やストーリーを牛、人、ランドスケープの写真で、誠実に伝えた。

毎日コツコツと積み上げている畜産農家の、絶え間ない努力の現場を美しい写真と飾りのないコピーで構成。この現場を知ってもらうことで、消費者自身がどんな肉を食しているのかを知ってもらうことが狙いだった。

Project 06：京都 中勢以

デザインコンセプト

「牛・肉・人をつなぐ」という加藤氏のスローガンからロゴを開発。店名の「中」をシンボリックに用い、「つなぐ＝輪・和」という意味を込めた。中央の縦棒は、そうした志を貫き通す覚悟や姿勢を表現し、筆文字を使って新しい伝統を意図。

1、**普遍的なストーリー、デザインであること。** ── 100年後も、そして全国に広がっても変わらない。
2、**新しい老舗。本物。** ── 新しさがありながら、いつの時代にも通用する本質的な哲学で、装飾的なデザインに一切頼らない。シンプル。かっこつけない。
3、**お客に親しまれること。** ── 難しい顔をしていない。いい顔であること。
4、**美味しそうであること。** ── 熟成であること。そのリッチさ。中勢以が好きなころんとした牛をイメージ。

ロゴ検証

042　1章　企業の新しい挑戦

デザインルール

開発当初はさまざまな角度からロゴを検証。店名の「中」を変化させ、ふさわしいものを模索。ブランドのあり方を反映するべく、奇をてらわない素朴な印象に仕上げて店舗や熟成肉のイメージに落とし込み、バランスなどを確認した。

輪：お客様・農家・京都 中勢以＝和　　縦線：志を貫き通す加藤氏の覚悟・姿勢

2つのエレメントの出会い。それぞれが違う感性、考え、立場である。

1、本当に美味しいものを食べたいと思うお客様。

2、よい牛を育てる農家。

3、美味しい肉を作る京都 中勢以がいつまでも美味しい熟成肉を生み、育てていく。その証。

Project 06：京都 中勢以

ツール展開

ロゴ決定後、各アプリケーションに落とし込んだ。熟成度合いの赤味を検証し、カラーリングを導き出した。加工品ではなく、そのままの素材（熟成肉）を提供する場にふさわしいデザインを目指し、デコラティブにせずシンプルさを追求。

店舗デザイン

「お客様とスタッフのつながり」を意識し、カウンターを挟んで双方が「対話」できる構造に設計した。店内に肉をディスプレーすることをあえてせず、お客様が求める最適な肉を対話によって導き出すようにしている。

訪れるお客様はスタッフと対話しながら、タブレットを用いて好みの部位を選べる仕組み。またユニフォームは、汚れが目立ちにくい色やデザインのエプロンを採用した。

044　1章 企業の新しい挑戦

肉惣菜店の展開

熟成肉を気軽に楽しんでもらうため、京都四条河原町の京都髙島屋に肉惣菜店「合」をオープン。パッケージデザインにおいては熟成肉の赤やディスプレー用の杉の素材感など、「京都 中勢以」のアイデンティティを踏襲。

惣菜はローストビーフを主役に、女性向きに小さく握ったてまりおにぎりなど、メニュー開発も共同で行った。ディスプレーには、熟成庫から切り出した肉を持ってくる際に使用する杉のトレイと同一素材を採用し、イメージを統一。

045

Project 07　久世福商店／食のセレクトショップオープン

日本が誇る豊かな食文化を
発掘して届ける和ブランドに

DATA ■日本のうまいものセレクトショップ　■全国　■オールターゲット　■和食材にこだわりがある人　■コンセプト／ロゴ／パッケージ／ショップツール／店舗デザイン／Web

概要

2013年に千葉県・幕張に第1号店をオープンし、品揃えの豊富さや質の良さで話題を呼んでいる「久世福商店」。社員自ら全国の銘店や海外の原料産地へも足を運び、日々うまいものを発掘している。その成功の原点といえるのが、母体でもあり前身でもある「サンクゼール」だ。長野県飯綱町でジャムやワインの製造と直営小売りを行っている「サンクゼール」は、2009年に中国進出を開始。しかし福島原発事故による食品の輸入規制や尖閣諸島問題に端を発する反日デモなどで断念せざるをえない状況に。そこで方向性を見直し、日本が誇る食材に特化したセレクトショップとしてスタート。世界で通用する食物販店としてブランディングを行うことになった。

ストーリーブランディングのポイント

- 欧州3大グロサリーブランドと肩を並べる日本発の食物販店を目指す
- 職人の技と情熱がつくり上げる本物の美味しさをデザインに反映する

ブランディング

第1号店の成功後、わずか3年の間に約50店舗の新規オープンを達成。快挙といえる「久世福商店」の成功裏には、母体である「サンクゼール」の存在が大きい。1979年、斑尾高原農場で社長の久世良三氏が妻の手づくりジャムを売り歩いたことがきっかけで、本格的にジャム製造販売を開始。1981年には販売網を全国に広げ、レストランやワイナリー、ウエディング業に着手。さらに2009年からは海外進出の第一歩として中国市場へ進出するが、福島原発事故による食品の輸入規制や尖閣諸島問題に端を発する反日デモなどで断念することに。また中国以外のマーケット進出を模索して、シンガポールでの食品展示会へ出展するものの、ヨーロッパブランドの亜流というレッテルを貼られてしまう。この逆境を乗り越えるため、社員に転換を提起したのは、社長の久世氏だった。

「現地で『日本人ならなぜ酒や醤油、味噌などの世界に誇れる和食材を持ってこないのか？』という非常にシンプルな質問が出たのです。なるほど、と思った社長がその晩一気に構想を練り、和のブランドを立ち上げることになりました」と、MD本部本部長の山田保和氏は語る。

立ち上げにあたりチームに加わったのは、MD開発部部長の佐久間昭光氏、ブランディング制作室室長の山川誠一氏。ネーミングを「サンクゼール」から純和風の「久世福商店」へ変更し、「日本全国のうまいものセレクトショップ」というキャッチフレーズを開発。さらにブランドの哲学というべき基本姿勢を定め、「世界に通用する和食文化にフォーカスした食物販店をつくる」という構想へ至った。店舗デザインは老舗感を求め、全国の蔵の町を訪ねてリサーチ。商品セレクトについてはモデルとする全国の銘店を徹底的に分析、独自ルートを確立した。

「ただ生産者から仕入れて販売するのではなく、つくり手の想いや背景などストーリーをお客様へ伝えるのが使命だと考えています」と熱く語るのは佐久間氏だ。

社員たちの並々ならぬ熱意が功を奏し、幅広い顧客層を獲得しただけでなく、フード業界からも注目を集めている。次はどんな展開を見せてくれるのか期待したい。

「久世福商店」とその母体である「サンクゼール」のブランディングチーム。左から、MD本部ブランディング制作室室長の山川誠一氏、MD本部MD開発部部長シニアマーチャンダイザーの佐久間昭光氏、執行役員MD本部本部長の山田保和氏、MD本部マーケティング部パブリックリレーションズ室主任の高岡舞氏。
http://www.kuzefuku.jp/

「久世福商店」Before

誕生のきっかけとなった「サンクゼール」のコンセプトは、「Country Comfort。田舎の恵みと上質な時間を、食卓へ」。久世夫妻が海外を訪れた際に魅了された、成熟した大人の文化を発信するのがサンクゼールブランドのミッションだ。

「サンクゼール」では、久世夫妻が魅了された美しい田園風景が広がる洗練された田舎にゆったりと流れる時間と、地元食材の美味しい食事とワインのある空間を実現。長野県の自社二場でワインやジャム、パスタソースなどの製造、レストラン、ブライダル、ショップの直営及びフランチャイズ展開を行っている。主に洋食材を扱い、和ブランドである「久世福商店」との差別化も明確にしている。

コンセプト

「日本全国のうまいものセレクトショップ」というキャッチフレーズのもと、ブランドコンセプトを「世界に通用する和食文化にフォーカスした食物販店をつくる」に設定。それを具現化するため、全国の銘品を探し求めてデザインを考案。

「和ブランド」という新しいテーマに基づき、日本のきちんとした味を提案するオリジナルブランドを構築。配慮したのは、和のトータルショップとしての老舗感を出すことだった。チーム内で何度も議論を重ねた結果、デザインイメージに採用したのは「大正ロマン」。日本がパリ万博で人気を博して以降、世界進出を始めた頃の魅力的なモダニズム・デザインを参考にすることだった。そこでまず蔵のある町を訪ね、町づくりや建築物から商店看板、ロゴ、パッケージに至るまでトータル的にリサーチ。実際に使われていた本物のレトロデザインの魅力を求めて全国を渡り歩いた。また同時に、全国の銘店を巡ることで他ブランドの分析を行うなど、コンセプトを結晶化。そこからふさわしいロゴを導き出し、看板や店舗デザイン、アプリケーションなどに落とし込み、検討を行った。

Project 07：久世福商店

ツール展開

ロゴデザインを始めブランドデザインはアートディレクターの髙田正治氏が制作・監修。ロゴの「田」はバイヤーの目利きの目とクリスチャニティ、「三」は三位一体と久世良三氏の「三」を表現。一体化して久世福商店の「蔵」を表した。

リーフレット

ポスター

紙袋

ビニール袋

シール

紙袋

ギフトボックス

048　1章　企業の新しい挑戦

商品&ショップ展開

各地から取り寄せた商品にオリジナルラベルを貼ることで、ブランドの命を吹き込むと同時に統一感を持たせた。また全国の銘店や蔵元で教わったことを消費者に伝えるため、商品ストーリーを紹介したパネルを作成してディスプレイ。

第1号の「イオンモール幕張新都心店」では90坪という広さに約2000アイテムを陳列。黒しっくいをイメージした外壁と黒×ゴールドを採用した重厚な看板が特徴だ。のれんには赤を採用して目利きのバイヤーをイメージさせる「福」をシンボリックにレイアウト、店舗のアクセントとした。食にこだわる一般の人々はもちろん、飲食関係のプロも訪れるなど、成功を収めた。

Project 08　にしきや／レトルト食品ブランド開発

レトルトの概念をくつがえす「ごちそうレトルト専門店」

ごちそうレトルト専門店
にしきや

| DATA | ■レトルト食品製造業　■30〜40代のワーキングママ　■コンセプト／商品開発／パッケージ／ショッパー／店舗設計 |

概要

　佃煮メーカーとして1938年に創業した西木食品（当時。2012年より「にしき食品」に社名変更）は、時代が進むにつれて佃煮製造だけでは経営がむずかしくなり、1965年よりレトルト食品の製造に着手した。当初は大手ファミリーレストランなどの業務用カレーやスープを製造していたが、外食産業の市場拡大などの影響で、価格競争も激しくなり、製品のメインを「業務用」から「小売用」へとシフトチェンジすることを決断。しかし、レトルトには漠然と「あまり身体によくない」「手抜き」「おしゃれじゃない」などのマイナスイメージを持つ人が多い。この負のイメージを払拭して、いつか「レトルトがごちそう」になる日を夢見て、日々商品開発に励んでいる。

ストーリーブランディングのポイント

- ■「洗練」と「温かみ」の共存するデザインでレトルトの概念をくつがえす
- ■家に置いておきたくなるような洒落たパッケージでイメージを象徴

ブランディング

　レトルト食品のOEMメーカーだった当初、にしき食品営業本部企画部直販部部長の齊藤幸治氏は「もっといいもの、もっと美味しいものをつくりたくて、オリジナルレトルトカレーを開発した」という。特にインドカレーは2010年から開発担当者が毎年実際にインドで研修し、本場の味をとことん追求。現在はインドカレーだけでも32種類に及ぶ。齊藤さんは「レトルトを使うことは手抜きではなく、メニューが広がると考えてほしい。そうすればもっと暮らしが豊かになる」と提案する。働く女性や母親が増え、主婦が家事にかけられる時間は以前より減っている。子ども向けのカレーメニューや、化学調味料・香料・着色料不使用の商品は現代の主婦たちの心をがっちりつかんでいる。
　「以前は家にレトルト食品があることを隠したいという気持ちがあったかもしれません。だからこそ、買うときにわくわくする、家に置いておきたくなるようなパッケージにしたかった」（齊藤氏）
　デザインは仙台市在住のアートディレクター・デザイナーの保坂昌秀氏に依頼した。
　「ブランディングはマニュアル通りのルールでやってきたわけではなく、にしきさんのやりたい事を一つ一つ大事に、一緒に悩みながら表現してきました」（保坂氏）
　例えば、カテゴリーイメージに合わせて「にしきや」のブランドロゴを商品ごとに替えていた時期もある。また、パッケージは中身とのギャップが出ないように何度も試食して、デザインを調整していった。人気商品のレモンクリームチキンカレーでは「販促的な要素を抑え、モチーフと色面構成でシンプルにまとめて、外国の絵本の表紙のようなイメージ」を意識している。「にしき食品は『中小企業だからこそできる事をやる！』という社長のポリシーのもと、社員が一丸となって新しい事にどんどんチャレンジする企業。だからこそ社員の意向が最優先のデザインを心がけた」と保坂氏はいう。
　レトルトの新たな可能性に挑戦するにしきやの快進撃は、これからもまだまだ続きそうだ。

齊藤 幸治（さいとう こうじ）
㈱にしき食品営業本部 企画部部長。入社後営業、商品開発などに関わり、13年前に東京支社を立ち上げる。現在は宮城県岩沼市にある本社に戻って現職。

企業理念

「おいしさ」「楽しさ」「安心」をテーマに掲げ、美味しくからだによい食品づくりを通して、レトルト食品の新しい価値をつくり続けることを使命とする。新しい可能性を求めて、常に新しい情報を発信する。

企業案内

企業案内をレトルトパウチに。一目瞭然に企業の内容が理解できる秀逸な発想のBtoB用ツール。実験的な遊び心のある試みを取り入れるのは、にしきやの得意分野。

ブランドブック

各商品の説明は商品のイメージに合わせた世界観で。スプーン4本のモチーフは「おいしさ」「楽しさ」「安心」「冒険」という視点でブランドを表現している。

051

Project 08：にしきや

パッケージ

デザイン制作にあたっては、モチーフの選定から、タッチ・数・色調など、段階的に検証していく。手描きの温かみあるタッチと鮮やかなベースカラーの組み合わせ、絞り込んだ色数などが巧みに計算されている。

制作過程　いちばん人気の「レモンクリームチキンカレー」のラフから完成まで。文字の要素を減らす、シンプルにする、ロゴを手描きにする、鍋の要素を入れる、と変遷した結果、外国の絵本のようなイメージを演出したパッケージに。

ママのカレーシリーズ　カレーは深めの鍋に具を象徴したイラストを配置したデザイン。パスタソースは中身をイメージさせるお洒落なイラストで構成される。

パスタソースシリーズ

052　1章　企業の新しい挑戦

グラフィックツール・店舗

通販の発送用ボックス、贈答用ボックスやショッピングバッグは、シンプルですっきりした印象に。エコにも配慮したナチュラルテイストのつくりだ。カレーの販促的要素は排除し、スプーンのイラストをシンボリックにあしらっている。

通販発送用ボックス

リーフレット

ギフト用包装紙

ギフトボックス

ショッピングバッグ

東京・自由が丘店はお洒落な雑貨店のような店構え。本物の鍋に商品をディスプレイするなど遊び心とアットホームな雰囲気にあふれ、来た人がくつろげるような居心地のいい空間になっている。

Project 09　とみおかクリーニング／クリーニング店オープン

行くのが楽しくなる
クリーニング＋αの新業態

TOMIOKA CLEANING

| DATA | ■クリーニング、雑貨販売　■北海道　■洗濯をはじめ、家事をしている人。その中でも少し、環境や健康、ファッションやそのメンテナンス道具、ライフスタイルにこだわりの強い層　■コンセプト／ロゴ／オリジナル雑貨／店舗設計／チラシ |

概要

　北海道東部に位置する中標津町は人口よりも牛の数の方が多いといわれる酪農の町。この町に本社・本店を持つとみおかクリーニングは、各家庭に洗濯機が普及していなかった1950年の創業で、道東を中心に店舗展開しており、地域の人にはなじみのある店だ。クリーニング技術の近代化と機械化が進む中、手仕事の工程を多く残し、環境負荷を考えた洗剤の使用や人の肌に優しいものは何か、水はどのようなものを使うべきかなど、早くからエコに対する取り組みも行われてきた。2010年からとみおかグループの経営に携わる富岡裕喜氏は、これらのこだわりや取り組みが、顧客にきちんと伝わっていないのではと考え、ブランディングに着手した。

ストーリーブランディングのポイント

■ 日常の中の一番エコな習慣である洗濯や衣類のメンテナンスで暮らしを豊かに
■ クリーニング店に新しい価値を！「行く」ことが楽しくなるお店づくり

ブランディング

　衣類クリーニング市場が縮小傾向にある中、多業種化をはかり店舗数も増加して勢いを見せているとみおかクリーニング。仕掛けているのは同社のグループ会社ハッピーツリー・アンド・カンパニーだ。同社では「衣料、布団じゅうたんクリーニング事業」「ファッションメンテナンス事業」「アパレルリサイクル事業」「カフェ事業」など幅広い事業を展開している。

　代表を務める富岡裕喜氏は「衣類の洗濯やクリーニングというのは、ものを繰り返し使うための、一番日常的なエコの習慣だと思うのです。たかがクリーニングですけど、そこから派生する問題に目を向けると、本当にいろいろな広がりが出てくる」と話す。

　早くから健康や環境負荷とクリーニングの関連性について取り組んできた同社だからこそ、説得力のある独自ブランドの商品も生まれた。デザインはCOMMUNEの上田亮氏に依頼した。2013年にロゴを一新、店舗も改装された中標津町の東武サウスヒルズ店でオリジナルの洗濯雑貨の販売を開始すると、たちまち話題となった。「クリーニング店って、どこも同じでつまらないと思っていました。2度も行かなきゃいけないし、面倒くさいなと。だから、こんな店だったら行きたい、と思えるような店をつくりたかったんです」と富岡氏。

　同店のオリジナル雑貨はワイヤー製のランドリーバスケットや桜の素材の洗濯板、ステンレス製のピンチハンガーなど、シンプルながら美しさがある。ランドリースペースをお洒落にして家事も楽しみたい層に受け入れられ、ギフト需要も伸びている。

　「洗濯のプロ」が考えたオリジナル雑貨はいずれも優れものばかりと評判になり、オンラインショップも開設、道内にも店舗を増やしている。2015年秋にオープンした衣類クリーニングと雑貨のハイブリッド型店舗イオンモール旭川西店と雑貨販売と皮革製品のクリーニングやリペアサービスの札幌1階雑貨店は大きな注目を集めている。機能性はもちろん、デザイン性も高い雑貨とクリーニングサービス併設の新業態で、新たな価値が生まれた。

富岡 裕喜（とみおか ゆうき）
ハッピーツリー・アンド・カンパニー代表。北海道と日本、そして日本と世界を結び、そこに何か新しいものを提供する、そんな仕事を経験して、2010年に60周年を迎える「とみおかグループ」の経営に参加。同年5月ハッピーツリー・アンド・カンパニー設立、現在に至る。

リニューアル前

改装前の店舗外観。黄色地に濃い青の文字の看板は昭和レトロな雰囲気が漂う。丸ゴシック系の文字にもどこか懐かしさが感じられる。従来店は、クリーニングの受け渡し窓口だけが顧客との接客スペースで、少し閉鎖的な印象もある。

中標津町にある東武サウスヒルズ店の改修前。紙製のポンポンなどを飾り付け、アットホームな雰囲気ではあるが、手描きのポップや価格表、配色なども昭和風な印象。

企画案

新生とみおかクリーニングを具体的に形づくるためのプランニング。創業以来ワンランク上の仕上がりと、肌に優しい、衣類に優しい、地球に優しいクリーニング店を目指してきた同店のこだわりをいかに視覚化していくかがテーマだ。

A案

クリーニング店で服を洗うことが、「人の心や生活まできれいにしている」というコンセプトで考えられた案。「新品のよう」「きれい」「スッキリ」という、暮らす人の心の中をトレースしながら展開している。この心地良さを生み出しているのが「泡」であることから、キービジュアルも「泡」を想起させるモコモコした形の「家」で表現。ツールへの展開は水をイメージさせるストライプで構成している。

B案

コンセプトは「TOMIOKAのTは街に豊かな森を創ります」。とみおかクリーニングの頭文字である「T」をモチーフにした木のシンボルマークが印象的。クリーニングによって得られる暮らしの中の小さな幸せな気持ちを「木」によって表現。小さな「木」が増えることで「森」になる、という発想だ。ツール類への展開は下部に小さなアイコンとしてあしらうようなデザイン。

C案

現在採用されているデザイン。コンセプトは「風にたなびく洋服たち」。洗濯は、食べること、寝ることと同じぐらい、ごくごく日常的な行為であるということから、「暮らし」のイメージに直結する、干され、風にたなびいている洗濯物がモチーフとなった。温かみのある手描きの文字と、ほどよくシンプルなイラストとの組み合わせが絶妙だ。ツール展開もクラフト感あふれる製品との相性がよい。

D案

コンセプトは「衣類を象徴するサイン」。衣類をクリーニングに出すとハンガーに掛かって戻ってくることから、シンボルマークとしてハンガーを採用。とみおかクリーニングが目指す、「暮らしと衣類のコンシェルジュ」という考えを、多くの人に認知してもらうため、誰もが一目でわかる「地図記号」のようなイメージで作成。わかりやすくはあるが、少しオリジナリティに欠ける嫌いがある。

Project 09：とみおかクリーニング

リニューアル後VIとツール

「洗濯やクリーニングは日常のなかのエコ活動」という考えや、家庭でのお洗濯や衣類のメンテナンス、暮らしを豊かにする提案を、優しいタッチのイラストと共に伝える。オリジナルのツールもナチュラルテイストでつくられている。

完成したビジュアルイメージ

名刺

ミルク缶入り洗濯洗剤

洗濯板

ハンガー

イオンモール旭川西店オープンの際に作成したパンフレット。青い空に白い雲、風になびく白いシャツが優しく幸せな雰囲気を伝える。

リーフレット

1章　企業の新しい挑戦

店舗

新生とみおかクリーニングのシンボルともいえる東武サウスヒルズ店の店舗。白いタイルに配置される手描き風のロゴは、風になびくような爽やかな印象を与える。カフェのような木のカウンターにも親しみと温かさが感じられる。

関連デザイン

「クリーニング店が選ぶ快適雑貨」としての雑貨の販売や、クリーニングとしてのサービスのブランド化にも着手。いずれも、清潔感のある白をベースにしたデザインが印象的だ。

お茶ブランド on the way パッケージ

クリーニングサービスブランドのタグのデザイン。水色が布団、茶色がレザークリーニング

SUKITTOのスタンド

SUKITTOのリーフレット

CD, AD, D, Web: COMMUNE　Interior Design: Mangekyo　Wood Work: Aki Tsuji　P: Kei Furuse　CW: Kosuke Ikehata / Takashi Toi　Printing Direction: Manami Sato
I: Kayo Yamaguchi　CL: Happy Tree & Co.Ltd

057

Project 10　nikiniki／菓子ブランド開発

お土産というイメージを刷新
一期一会の八ッ橋を提案

nikiniki

| DATA | ■八ッ橋と肉桂の専門店　■京都　■日常で八ッ橋を口にしない地元京都の若い世代　■コンセプト／ネーミング／ロゴ／パッケージ／店舗設計／商品ラインナップ／商品デザイン |

概要

　江戸時代に誕生した伝統銘菓の八ッ橋は、京都土産の代表格として全国的に知られている。一方で時代の流れと共に、地元京都での土産物としてのシェアが減少傾向にあるという現状があった。創業320年以上の歴史を持つ老舗、聖護院八ッ橋総本店の専務取締役を務める鈴鹿可奈子氏は、観光客はもとより、地元京都の人に、結婚式の引き出物やちょっとしたギフトなど、老若男女を問わず、幅広い方々に八ッ橋を日常使いにしてほしいという思いがあった。ブランディングの必要性を感じた鈴鹿氏が、新たな常連客の獲得を目指してつくり上げた新ブランドがnikinikiだ。八ッ橋とは思えないポップな色彩と形状、季節ごとの新商品など、伝統と革新の融合といえる。

ストーリーブランディングのポイント

- お土産アイテムのイメージが強い八ッ橋で、まったく新しい食べ方を提案
- 常に新しさを感じてもらえるよう、季節の移ろいに即した新商品を毎月用意

ブランディング

　八ッ橋は米粉に砂糖と肉桂を混ぜて焼いた干菓子。また、生八ッ橋であんを包んだつぶあん入り生八ッ橋は1967年の誕生以来、人気を博する。代々八ッ橋をつくる家に生まれた鈴鹿氏にとって、八ッ橋は慣れ親しんだ大好きな味。しかし友人に配ると「お使いものにするけれど、自分では食べないという若い世代が多いことに気づいた」。どうすれば地元京都人にも、もっと八ッ橋を食べてもらえるかと考え続けていたある日、新店舗オープンの話が舞い込んだ。場所は四条通沿いの一角。名だたる老舗やデパートが軒を連ね、観光客も地元の人も多く集う目抜き通り。「せっかくだから、新しいことを」と父親である社長から勧められ、新しい八ッ橋の食べ方を提案する新ブランドを立ち上げることになった。

　商品ラインナップの構築は、八ッ橋と生八ッ橋に加え肉桂を使うことにこだわった。「肉桂の味が苦手な方のために、肉桂を抜いたら？ といわれることもあります。でも肉桂こそ八ッ橋に欠かせない味なんです」と鈴鹿氏。目玉商品 le gâteau de la saison は、厳選した肉桂を使った従来の聖護院八ッ橋の生八ッ橋でこしあんを包んだ生菓子。どれも、鮮やかではあるが上品な色味に、愛らしいモチーフで、ぱっと目を引く品ばかりだ。季節や行事に応じて毎月商品のデザインを変えるうえに、昨年と同じモチーフでも、色や形を少しずつ変化させ、常に新しくあることを意識している。時には10回も試作を繰り返すこともある。

　「つくるのが難しいとわかっていても、製造スタッフの力を信じて最高だと思う造作を投げます。するとうまく立体的に仕上げてくれるんですよ」。見た目にもこだわるが、味が伴ってこそ。商品の試食は日課だ。「私たちの願いは数百年後も八ッ橋が残っていること。そして食べた人が笑顔になること。nikinikiは八ッ橋を知ってもらう入り口の一つ」。京都人から愛される新しい和菓子が生まれた。

鈴鹿 可奈子（すずか かなこ）
株式会社聖護院八ッ橋総本店専務取締役。京都大学在学中に米国に留学し、経営学の基礎を学ぶ。卒業後は調査会社に勤務し、2006年に聖護院八ッ橋に入社。2011年に新ブランドnikinikiを立ち上げる。伝統の良い部分を大切に受け継ぎながらも、新たな八ッ橋の食べ方を提案し、和菓子業界に新風を巻き起こしている。

従来のブランド

聖護院八ッ橋は、琴の名手八橋検校の死後、彼の業績を偲んで誕生したといわれる。検校の演奏していた琴の形に仕上げる。箱は鮮やかな色に社花である杜若を施した伝統的なデザイン。

本店の店構えは重厚感ある佇まい。凛とした空気が漂い、背筋が伸びるような空気感がある。本店では全ての商品が販売されている。

新商品への展開

聖護院八ッ橋は「100年続く八ッ橋のみを出す」というコンセプトに基づいており、商品ラインナップは他社に比べ少なめ。一方nikinikiは常に新しさを提供するという真逆の発想。意匠性と季節感あふれる菓子の製造は、職人の技術向上にもつながった。

新商品案

江戸時代以来、形を変えない聖護院八ッ橋。

つぶあん入り生八ッ橋「聖」。定番はにっきと抹茶。

季節の和菓子の指示書。細やかな言葉添えでポイントを伝える。生八ッ橋を用いながらも、立体的な造作を大切にしている。

完成商品

春のモチーフには、さくらの妖精も。若手社員が考案したものも多い。

夏の菓子には、海など涼を想起させる意匠。

秋のモチーフには読書をするフクロウも。

059

Project 10 : nikiniki

グラフィックと店舗

パッケージやショッピングバッグは、当初ピンク色を想定していたが、結果的に、京都の街に似つかわしいグリーンで統一することにより、年配の方や男性客も疎外することなく購入できるというメリットが生まれた。

パッケージ

ロゴの背景には、ネーミングの考案途中で出てきたNeo Yatsuhashi Quarter（新しい八ッ橋の楽しみ方を発見する場）という意味の頭文字を白色であしらい、柔らかい印象に仕上げた。

店舗

四条木屋町店。ジュエリーショップのような店構え。

京都駅店ではカウンターに座って食べられるイートインスペースも設けた。

060　1章　企業の新しい挑戦

2章
伝統と地域の価値を見直すブランディング

日本人が大切にしてきたものづくりや伝統産業の素晴らしさを、時代に合わせた新しい形で提案してくブランディングを紹介します。磨き抜かれた技術、手仕事の温もり、日本人らしい暮らしなど、日本の魅力を再発見する「物語」です。

特集 Feature: IKIJI

江戸時代の価値観が甦る「粋」と技術力を結集した墨田のファクトリーブランド

江戸時代から優れた産業技術を有する墨田区。この町に息づく心意気と確かな技術力を注いだファクトリーブランド「IKIJI」は、「江戸の粋」をコンセプトとする。単に和をモダン化するのではなく、洒落心や遊びのセンスを商品に展開する、その発想の原点とは？

左から近江祥子（おうみ さちこ）IKIJIプロジェクトマネージャー。永井一史（ながい かずふみ）クリエイティブディレクター／アートディレクター。HAKUHODO DESIGN代表取締役社長。八木澤純（やぎさわ じゅん）HAKUHODO DESIGNデザイナー。

価値観を共有しつつ、4社の強みを引き出す

「ものづくりのまち」として知られる墨田区には、縫製業、繊維関連、プラスチック、皮革関連など、多種多様な製造業が集積している。地元カットソーの専業メーカー「精巧株式会社」近江誠社長は、ファッションブランドとして考えた時、各専業メーカーの力を結集した新ブランドに次世代への可能性を感じていた。

「江戸時代から続く墨田のものづくりには近年興味を持っていました。そこで近江社長の思いを聞いた時、江戸の粋を現代に取り入れたブランドができないかと考えるようになりました。ファッション業界が不透明な今、そこに高い技術力、職人のプライドをかけあわせれば強いオリジナル性が出るブランドになると思ったんです」

HAKUHODO DESIGNの永井一史氏は振り返る。江戸の価値観を日常に取り入れてもらうには、単に昔のものを持ってくるだけではなく「コンテンポラリー感」が必要と考えた。江戸から平成へとつなぐ継続性を表現することもコンセプトに、初めて商品が誕生したのが2011年11月だった。最初はポロシャツ、セーター、Tシャツなど、上質な素材と確かな縫製技術、洒落の効いたモチーフで「江戸の粋」を今に甦らせた。

「IKIJI」の思いは他業種へも波及、心意気に賛同したテルタデザインラボ（ニット）、二宮五郎商店（皮革）、ウィンスロップ（シャツ縫製）が次々と参加。異なる意見も取り入れながら価値観を共有することで「4社各社の強みが引き出されただけでなく、事業者間の連携も強化され仕事の幅が広がりました」と精巧の近江祥子氏は語る。

定番の「ポロシャツ」（精巧）は日本古来の色を中心に9色展開。袴をデザインソースとした「畳みパンツ」（ウィンスロップ）は斬新な和装スラックス。米ツナギ柄の「ニット・ジャケット」（テルタデザインラボ）は縁起のいい金ラメ糸で表現。道中財布を思わせる「レターウォレット」（二宮五郎商店）は内側にゴールドをあしらう。見えない裏地のお洒落「裏勝り（うらまさり）」の美学がこんなところに。

特集：IKIJI

江戸の「いわれ柄」

ブランドのシンボルは「面の皮梅」。江戸中期の画家・工芸家の尾形光琳が描いた「紅白梅図屏風」の梅は、のちに光琳梅と呼ばれ大流行した。そのモチーフを戯作者の山東京伝が四弁の梅にアレンジ、目鼻をつければお多福、甘酒を飲ませれば紅梅色、とパロディ化したものを、さらにリファインした。型染めにより繊細な文様を織りなす「江戸小紋」には人々の願いや思い、洒落が盛り込まれた意匠が多い。言葉に出さずに文様に気持ちを託す粋な計らいは「いわれ柄」と呼ばれ江戸に根づいていたものだ。「IKIJI」の商品にもこうした遊び心が効いている。

いわれ柄

膨ら雀
ふくらすずめ
冬に羽根に暖かい空気を溜め込み寒さを防ぐ雀の様子。ふっくらとしていることから「福良む」に通じ、繁栄を願う意匠。

大根とおろし金
だいこんとおろしがね
大根は食べても当たらぬが、当たらない役者はおろすしかない。大根をおろすを掛けた、厄降ろしのいわれ柄。

犬に竹
いぬにたけ
「笑」が竹冠と犬で構成されていることから、犬張子に竹笠を被せて描かれる判じ絵。犬はお産が軽く、笊や籠は疫病を洗い流すとされ、魔除けに用いられる。

鋏と糸
はさみといと
鋏に糸はつきものだから、込められた意味は、切っても切れない仲。いわれ柄に想いを込めて送るのも江戸の粋。

豪華絢爛な光琳梅も葦をかけばかわいいお多福顔になる。ブランド・シンボルである「面の皮梅」を商品タグとして使用。

江戸の意匠を現代に

　ポロシャツ、ニット、ジャケットなど衣料品から財布、名刺などの皮製品、雑貨までさまざまな商品に江戸の遊び心が隠れている。

　「江戸小紋やいわれ柄に興味を持っているという精巧の近江社長と話をしていて、粋や縁起のような江戸時代の感性や美意識をIKIJIが現代に再提案することで、日本文化を進化させることができないかと考えました」と永井氏は話す。

　文様そのものは古い時代のものなのに、新しさを感じさせる仕掛けがあらゆる場面で生きている。

2015年1月にイタリア、フィレンツェで開催されたメンズファッション展示会「Pitti Uomo」でのノベルティとして制作された「面の皮梅ピンバッジ」は予想以上に好評を博した。店舗でも販売されることになり、白い短冊形の台座に赤いバッジと墨田の漢字の印章を添えて、おめでたいイメージに。

馬が九で「うまくいく」にかけた「九頭馬紋」は商売繁盛、良縁や和合の象徴「盒文」、豊穣と多産の蛇をイメージした「蛇文」、冗談が本当になる「瓢箪駒文」など、いわれ柄を配した「ふんどしストール」。日本ならではのアイテムをモダナイズしただけでなく、現代のコーディネイトにも応用できるとあって、外国人に大注目された。

特集：KIJI

各商品への展開法

ファッションは日々変化していくが、「変わるものと変わらないもののバランスを取りながら、ブランドの根幹はブレないことが大事」と永井氏は語る。

立ち上げ当初、本物がわかる「大人」をキーワードに、ブランドターゲットは30代後半を想定していた。しか

し実際は、Tシャツが10代向けメンズ雑誌で取り上げられたり、ポロシャツはもう少し上の20代で人気が出たり、と予想外の年齢層も呼び込み、結果的には下は10代から上は60、70代まで、あらゆる世代の心をとらえた。

永井氏は「先端のファッション感と本来のものづくり

「IKIJI」ブランドが懇意にしている長野県の福原酒造とコラボレートした清酒（720ml）は、初回Pitti Uomoからお客様にふるまわれたノベルティのひとつ。

赤の身箱に白のふたで構成されたシンプルなデザインのギフト用パッケージ。ふたの側面は面の皮梅のシルエットを切り抜き、身箱の赤を生かしている。店舗でのディスプレイにも並べて使われる。

2章　伝統と地域の価値を見直すブランディング

の良さの掛け合わせに成功のポイントがあると考えていました。あえて若いファッション感覚も持ち込んだことで、ブランドのモダンさが高まり、年齢の幅を広げたのだろう」と分析する。

2015年1月にイタリア、フィレンツェで開催されたメンズコレクションの展示会「Pitti Uomo」では、世界各国のバイヤーたちの注目を集めた。明快なブランド・コンセプト、デザイン性のすばらしさ、クオリティの高さが絶賛され、以降フランス、カナダ、スウェーデン、ニューヨークにも進出を果たしている。

前掛け風のデザインで前が長いTシャツ。下の部分に配されたのは漢字グラフィック。左から「馬九」はうまくいくの語呂合わせ、「八咫烏（やたがらす）」は神霊の使いでサッカーのマークとしてもおなじみ、「牛のよだれ」は山東京伝の『小紋雅話』より引用されたもの。

067

特集：IKIJI

リーフレットと空間ディレクション

　サイトはもちろん、顧客向けリーフレットも単に商品を紹介するだけでなく、江戸文化に寄り添った物語性のある見せ方を意識している。江戸を感じさせる場所を撮影地とし、ブランド・コンセプトに合ったキャスティング選びにもこだわりが感じられる。昔ながらの粋を感じさせるというテーマは変わらないが、コレクションごとに毎回違った見せ方をするなど、顧客の感性を刺激するつくり方となっている。

　店舗については、本店（p71上）は「IKIJI」誕生の地で「IKIJI」を体現できる拠点が必要という思いから時間をかけて探した。その結果ブランド立ち上げに関わった精巧本社の第2工場として使われていた古い倉庫を使用することにした。リノベーションが必要だったが、もとのたたずまいを生かしつくり込みすぎないことを念頭に置いた。

　一方の銀座店（下）は、場所柄、外国人が立ち寄ることも多い。世界への情報発信として重要な場所であり、アパレルとしてきちんと見せることが求められる。墨田のファクトリーブランドから、日本を代表するファッションブランドとして認識してもらいたいという思いから、さまざまなツールもよりファッショナブルに意識されている。

歌舞伎や千社札でおなじみの江戸文字や三味線、舞踊など、実際に師匠に手習いを受けるシーンで「IKIJI」の商品も生き生きと見える。リーフレットも瓦版（下）もバイリンガル仕様となっており、海外への宣伝効果も考えられている。

店舗配布用につくられた「瓦版」には、ブランドの背景や江戸文化を伝えることをコンセプトとし、墨田を中心に都内で行われるイベントを小咄仕立てで紹介している。ブランド名にひっかけた活字ということで「粋字」というネーミングにも洒落が効いている。

068　　2章　伝統と地域の価値を見直すブランディング

IKIJI本店は、店内の建具、屏風、畳、ガラス、鏡などの内装品は地元の匠たちが携わっている。小上がりの帳場は、江戸のニュアンスを感じさせる。商品に関わった4社だけではない、墨田が誇る技と伝統が一体となった空間だ。

IKIJI銀座店は、江戸の庶民文化である「屋台」をイメージした什器が印象的だ。コンセプトは、ブランド別に独立した屋台が集合して広場ができ、そこに人が集まってくるというもの。

project 11　POLS／テキスタイルブランド開発

繊維の町、西脇の魅力を
分かりやすくし過ぎずに

POLS
MARUMAN INC.
405 NISHIWAKI NISHIWAKI-CITY HYOGO JAPAN, 677-0015
PHONE：+81-795-22-5551
MADE IN NISHIWAKI

| DATA | ■テキスタイルブランド　■セレクトショップ、期間限定ポップアップストア、POLSオンラインストアなど　■20代以上の男女　■ファッションやテキスタイルにこだわりがある人　■コンセプト／ロゴ／カタログ／パッケージ／ハンガー／ショップツール／什器／Web |

概要

　兵庫県西脇の先染織物会社・丸萬と、テキスタイルデザイナー・梶原加奈子氏が率いるKAJIHARA DESIGN STUDIOが立ち上げた「POLS（ポルス）」。これまで培ってきた丸萬の技術と梶原氏の世界観、そしてサン・アドのクリエイティブチームがひとつとなって誕生した。旅人を導くという北極星をイメージした「POLS」をネーミングに据え、生地づくりに迷った際に皆を導いてくれる確かな関係性を表現。マーケット意識に囚われ過ぎず、自身の価値を追求するという孤高の精神を表現。ブランドコンセプトを「ポルスピンクは濁らない」と設定。横尾忠則氏の絵の舞台としても知られる不思議な魅力を持つ西脇のエッセンスを取り入れながらブランディングした。

ストーリーブランディングのポイント

- ■「兵庫県西脇」Y字路のある不思議な街の情景をクリエイティブに生かす
- ■多層なコンセプトを共存させる新しい試み

ブランディング

　加古川の豊かな水に恵まれ、繊維の町として栄えてきた兵庫県西脇。1901年にこの地に誕生した先染織物会社の老舗、丸萬が糸を染めてから織る「先染め」の可能性を広く伝えたいと考えたことからプロジェクトがスタート。ディレクションに当たったのは丸萬と約10年間、生地開発を共にしてきた梶原加奈子氏だ。地方発メイド・イン・ジャパンの魅力を訴求するために生地開発から参加、ブランディングにはサン・アドのクリエイティブチームとプロデューサーの服部彩子氏が加わることとなった。

　クリエイティブにおいてクライアントからの要望は、これまでどのブランドもやってこなかった新しい試みをすること。そこから導き出したのが、「POLS」というネーミングと「ポルスピンクは濁らない」というブランドコンセプトだ。丸萬の企業コンセプト「enjoy fabric」と梶原氏が考案したプロダクトコンセプト「擬態」を軸に設定、さらに西脇のY字路からイメージされる「行かなかったもう一つの道」を背景にして構築。

　「日本のへそといわれるこの町は、地方でありながら世界や宇宙とつながっているような感じがします。現地に足を運び、そこで感じたことをグラフィックに取り込みました」と白井陽平氏。その不思議な感覚とプロダクトコンセプトから、コピーライターの安藤隆氏が「POLS」をよりコンセプチュアルに表現、それがストーリー性あるデザインの根底となる。

　クリエイターにとって幸運だったのは、じっくりと丁寧にブランドを構築する時間があったこと。商品開発のスパンも長いため、立ち上げから約2年半かけて少しずつツールを展開していくことが可能だった。

　「商品開発やブランディングの軸がぶれそうになると、『POLS』というネーミングを見つめ直しポルスピンクが濁っていないかを考える。そうするとおのずとブランドの進むべき方向が見えてくるような気がします」と服部氏。セレクトショップやインテリアライフスタイル展などの露出においても好評でブランドの世界観に共感してくれる顧客が増えている。

サン・アドのクリエイティブチーム。左：コピーライター、安藤隆氏。サントリーや村田製作所などの広告を手がける。中央：サン・アドのデザイナーの白井陽平氏。虎屋パッケージ、サントリー黒烏龍茶などを手がける。右：服部彩子氏（企画と工夫）。デザインやコーディネート、プロデュースなど多岐にわたって活躍。
POLS HP http://www.pols.jp
POLS online store http://polstore.net

070　2章　伝統と地域の価値を見直すブランディング

コンセプト

コンセプトを一つに言葉に集約していく従来型のブランディングではなく、メーカーの丸萬、テキスタイルデザインのKAJIHARA DESIGN STUDIO、サン・アドの3社の考え方を多層的に入れ込んだブランディングを試みる。

西脇という土地を起点に、ポルスは繊維の世界がこれから進むべき方向をしめす北極星のような存在になりたい。

丸萬の「enjoy fabric」、梶原氏のプロダクトコンセプト「擬態」、ブランドコンセプト「ポルスピンクは濁らない」の3つのバランスで構成。

Y路地はいつもどちらかしか選べない。反対側を選んでいたらどんな自分になっていただろうか。

ロケハン

カメラマンを伴って西脇の町を訪ね歩き、心に留まったロケーションを撮影してクリエイティブに反映。Y字路が多く、「日本のへそ」と呼ばれるこの西脇の独特な空気感は、クリエイティブを行う上で重要なキーポイントとなった。

懐かしい原風景ではあるものの、どこか幾何学的で宇宙を思わせる佇まいから、ジャカード織りの経糸と緯糸をイメージ。青や赤、緑などのビビッドな色が似合うシーンを撮影して色を加工するなど、デザインの資料とした。

撮影：小林亜佑

071

誕生ストーリー

西脇の不思議な風景とプロダクトコンセプトの「擬態」という言葉から、安藤氏がポエムを執筆。理屈ではなく何か面白いことができそうという感覚を優先し、共有するために、時空の歪んだ不思議な世界をものがたりとして描いた。

Y字路のもうひとつの道ではほぼ同じことが起こっている

♩ろず新聞によれば、8コ月15日夜、兵庫県N市へ知人と観光旅行に来ていた東京の29歳女性が、コンビニにて、男に外国語で「おい」と声をかけられざま、いきなり餃子のようなもので刺された。腹に餃子のたたみ皺模様らしき痕がついていたが命に別状にないという。面識のない中年男だったといい、人心警察は通り魔のセンが濃いとみて男の行方を追っている。

8コ月15日夜、N脇市こ織口旅行に来ていた東京の30歳女性と知人は、男性だったと判明し、さざ波が立っている。男性がシャワーを浴びているすきに、すきな散策に及んでいたところ、コンビニの明るい闇にて、若づくりの男に「おいス」と外国語で声をかけられざま、いきなり餃子のようなものを押しつけられた。あれは誓って外国語でした、と30歳女性は語った。

8コ満月夜、西脇市に男性と敢行旅行に来ていた東京の36歳女性が、ホテル近くのコンビニへ、すきな某Mビールと某Sウイスキーを買いに外出したとき、山羊ほど睫毛の長い男に、外国語で「おっス」と声をかけられざま突つかれた餃子は西脇名物へそ餃子と判明した。へそなる名前が女性をある種傷つけたが、参考までに食べた味はおいしかった。「ええ」さいごは癒されました「よ」と女性は述懐した。この「ええ」と「よ」=「ええよ」を受けて、人心警察は通りすがりのセンのほか、恋愛のもつれのセンも考えはじめたという。

パンフレット

パンフレットは西脇で撮影し、Y字路などロケーションを生かした。ウェアのデザインテーマである「insect（昆虫）」から、青みがかった低温のビジュアルに。凛とした女性の横顔と風にたなびく旗を思わせる布で、ブランドの志しを表現した。

撮影：小林亜佑

ツール展開

紙のツールではモデルの顔や手足をピンクに加工、昆虫の化身のようなポーズを選んだ。ジャカード織りの柄と服のフォルムを強調。リーフレットはジャバラ折りを採用してネクタイを女性にも楽しんでもらえるよう使い方を提案。

ポスター

リーフレット

丸萬の企業コンセプト「enjoy fabric」をテーマに、テキスタイルのさまざまな楽しみ方を提案するブランドとして自由な発想をリーフレットツールから発信する。

撮影：上原 勇

073

Project 11 : POLS

ショップツール

パッケージにはプレーンな白ケント紙を用い、できたてのブランドが持つ、手づくり工作的な気分を伝える。また、内側の一部や、糸をブランドカラーのピンクに設計。

店内で使用するハンガーや什器をオリジナルで制作。ハンガーは雲定規から発想し、ショールやネクタイなどアイテムによって使い分けられるよう10種類をデザイン。ネクタイ用の什器は木と鉄を組み合わせて手づくりし、空間にあわせて自由に並べ替えられるようにした。

074　2章　伝統と地域の価値を見直すブランディング

郵便はがき

1708780

052

料金受取人払郵便

豊島局承認

1292

差出有効期間
平成30年3月
21日まで

東京都豊島区南大塚2-32-4
パイ インターナショナル 行

|||||||||||||||||||||||||||||||||||||

追加書籍をご注文の場合は以下にご記入ください

● 小社書籍のご注文は、下記の注文欄をご利用下さい。**宅配便の代引**にてお届けします。代引手数料と送料は、ご注文合計金額(税抜)が3,000円以上の場合は無料、同未満の場合は代引手数料300円(税抜)、送料200円(税抜・全国一律)。乱丁・落丁以外のご返品はお受けしかねますのでご了承ください。

ご注文書籍名	冊数	お支払額
	冊	円
	冊	円
	冊	円
	冊	円

● **お届け先は裏面**にご記載ください。
　(発送日、品切れ商品のご連絡をいたしますので、必ずお電話番号をご記入ください。)
● 電話やFAX、小社WEBサイトでもご注文を承ります。
　http://www.pie.co.jp　TEL：03-3944-3981　FAX：03-5395-4830

ご購入いただいた本のタイトル

●普段どのような媒体をご覧になっていますか？（雑誌名等、具体的に）

　　雑誌（　　　　　　　　　　　　）　WEBサイト（　　　　　　　　　　　　　　）

●この本についてのご意見・ご感想をお聞かせください。

●今後、小社より出版をご希望の企画・テーマがございましたら、ぜひお聞かせください。

ご職業	男・女	西暦　　　年　　　月　　　日生　　　歳
フリガナ お名前		
ご住所（〒　　　—　　　）　　　TEL		
e-mail PIEメルマガが不要の場合は「いいえ」に○を付けて下さい。　　　いいえ		
お客様のご感想を新聞等の広告媒体や、小社Facebook・Twitterに匿名で紹介させていただく場合がございます。不可の場合のみ「いいえ」に○を付けて下さい。		いいえ

ご記入ありがとうございました。お送りいただいた愛読者カードはアフターサービス・新刊案内・マーケティング資料・今後の企画の参考とさせていただき、それ以外の目的では使用いたしません。
読者カードをお送りいただいた方の中から抽選で粗品をさしあげます。

4799　ストーリー

展示会

2回目のお披露目となるインテリアライフスタイル展では、ブランドカラーのピンクを壁や花の色に用い空間に均等に光がまわるように設計。白く発光するスペースに色鮮やかな商品が並ぶディスプレイが実現した。

上質感のあるブランドをイメージさせるよう、ブース自体もシンプルに設計。伝統のある会社がモダンな見せ方をしていることに新鮮な驚きと喜びを覚える来場者も多かった。

075

Project 12　RISE & WIN Brewing Co. BBQ & General Store／ストアオープン

環境への取り組みを具現化
地域の魅力を発信する拠点

| DATA　■飲食　■東京、徳島　■全般　■プロデュース／プロジェクトマネジメント

概要

「葉っぱビジネス」の成功や「持続可能な地域社会」をミッションに掲げ、日本で初めて"ゼロ・ウェイスト（ごみを出さない）宣言"をした徳島県の上勝町。その思想を体現していた上勝百貨店のリニューアルに際し、理念に共感してプランニングを担当したのがトランジットジェネラルオフィスだ。量り売りやリサイクル商品を扱うジェネラルストアを中心に、廃棄される前の当地特産の柑橘類の皮「ゆこう」を使った、クラフトビールをリターナブル・ボトルで提供するマイクロブリュワリー、テイスティングスタンド、バーベキューガーデンなどを展開している。「環境教育」を広く楽しく理解してもらう場所として、新たな町のランドマークとなることを目指す。

ストーリーブランディングのポイント

- 上勝町の取り組み「リユース」「リデュース」「リサイクル」3Rを推進
- ごみ集積所にあった建具や家具を再利用した建築で地産地消を体現

ブランディング

「上勝町を初めて訪れたのは2010年頃です。『葉っぱビジネス』は有名でしたが観光的なポテンシャルは低いというのが第一印象でした。でも、『ゼロ・ウェイスト』を掲げる心意気が面白くて、そこにプロデュースの立脚点が見つかった」と話すのは、プロデュースの陣頭指揮を取ったトランジットジェネラルオフィスの岡田光氏だ。

岡田氏は当時の町長で「ゼロ・ウェイスト宣言」の火付け役でもある笠松和市氏にも会い、理念を熱く語る姿に心を打たれる。さらに、上勝町で、もう一人のキーマンと出会う。世界中を旅して回り、いまは上勝町で自給自足の生活を送っている中村修氏だ。自分が食べる分だけの作物を育てて食べるという。もともと林業が盛んだったこの町の人々の生活を復元している暮らしぶりを垣間みて、岡田氏は彼こそが「ゼロ・ウェイスト」のシンボル的存在だと感じたという。

「そこからは、量り売りが評判だった前身の上勝百貨店が掲げていたコンセプトを受け継いだジェネラルストアを中心に、クラフトビールづくりを展開するというプロデュース案が徐々に固まっていきました」

建築設計は、NAP建築設計事務所の中村拓志氏に依頼した。ごみを34分別することで再資源化を8割達成するという「上勝町らしさ」を体現すべく、建築の内装は棚やシャンデリアなどにごみ廃材を再利用した。外壁は町内産の杉板の端材をリユースし、柿渋など自然由来の塗装を施して、町内の廃材となった建具をパッチワークのように組み込んだ、印象的な姿となった。

この建物は世界最大の国際建築賞『WAN Awards』の「sustainable buildings 2016」で大賞を受賞した。

地元産を中心とした作物や商品の販売と本場仕込みのクラフトビールを提供する「RISE & WIN Brewing Co. BBQ & General Store」が2015年5月にオープン。続いて2016年4月東京・東麻布に、ビアバー「RISE & WIN Brewing Co. KAMIKATZ TAPROOM」を開店。上勝町発のオリジナルクラフトビールを世界に向けて発信する態勢も整い、国内外の注目を集めている。

岡田 光（おかだ ひかる）
1971年生まれ。株式会社トランジットジェネラルオフィス常務執行役員。Swiss Education Group César Ritz Colleges卒業後、ヒルトン・ホテル&リゾート、ザ・ペニンシュラホテルズなどの外資系ホテルに勤務。2003年にトランジットジェネラルオフィス入社し、プロデュース事業本部長として、ホテル、旅館、レストラン、地域創生などのプロデュース業務を担当。

コンセプト

徳島県中部、勝浦川の上流に位置する上勝町。1970年代に4000人以上いた人口は約1600人まで減少し、過疎化が深刻な問題となっていた。しかし、上勝百貨店から生まれ変わった「General Store」の登場で活気を取り戻しつつある。

豊かな自然と景勝地

上勝町は2005年に設立された「日本で最も美しい村連合」発足時の7町村の一つ。町内最高峰は標高1443mの高丸山で、町全体が山岳地帯である。総面積の86％を山林が占めるため、かつては林業が盛んだったが、安い輸入木材に押されて徐々に衰退。しかし、80年代に料理のつまとして使う葉っぱを出荷する「彩事業」がスタートし、現在では年間数億円もの売上高を誇る看板産業へと成長した。一方で、水と緑に包まれた町内には景勝地や観光スポットも多い。

ごみの分別は34種類

「ゼロ・ウェイスト」はイギリスの経済学者が提唱した思想で、ごみをできるだけ燃やさないことで環境負荷の軽減につなげるという取り組みだ。上勝町の委託を受けて、町内に唯一ある資源・ごみ収集所「日比ヶ谷ゴミステーション」を管理するのは、2005年発足のNPO法人ゼロ・ウェイストアカデミー。各家庭から持ち込まれたごみの分別は34種類。「割り箸は洗って乾かしてから出す」「透明ビンと茶色のビンは分ける」など、細かなルールがある。

量り売りの百貨店

2013年にオープンした上勝百貨店は地元産を中心とする、米、パスタ、調味料、シャンプーなど、あらゆる商品を量り売りするシステム。同時にリサイクル商品も扱い、「ごみを出さない売り方」は、まさに上勝町が目指す「ゼロ・ウェイスト」を体現していた。手づくり感のあるトタン屋根の外観も周囲の風景に溶け込んでいる。店内には私設図書館が併設され、演奏会などのイベントも定期的に開催され、県外からも来店者が訪れるほどの人気だった。

Project 12 : RISE & WIN Brewing Co. BBQ & General Store

プランニング

上勝町が推進する「ゼロ・ウェイスト」の精神を広く伝えるために必要な仕掛けとして、人が集まる拠点づくりが求められた。理念に共感して人が集えるスペースとして、さまざまなプランが盛り込まれている。

理念をシンボリックに表現する

施設のネーミングは上勝の「勝」をクローズアップして、英語の「WIN」を採用。勝利の言葉がエネルギッシュな力強さと、前向きな姿勢を表現している。

本案件は生産から流通、販売の過程でなされる過剰な梱包や包装から解放されなければごみは減らないという、上勝町が目指す「ゼロ・ウェイスト」を体現した施設でなければならない。しかし、理念だけが先立って、重々しく堅苦しいものでは共感は得られない。そこで、理念に共感した人々が集うための仕掛けとして、オリジナルのクラフトビールを製造・提供するマイクロブリュワリーが構想された。アメリカ西海岸から火が付いたクラフトビールが世界的な流行を見せる中、上勝町の特産品を活かした新たなビールづくりのアイデアも生まれた。

上勝特産の柚香（ゆこう）は柚子に似た香りの強い果実で、果汁を搾る際に出る皮は従来は廃棄対象になっていたが、それを使うこ

078 　2章　伝統と地域の価値を見直すブランディング

とで「ゼロ・ウェイスト」を実現できる。また、ビールをつくる過程で生まれる麦芽粕は菓子やグラノーラなどに再利用する。

ビールディレクターにはニューヨーク出身の醸造家ライアン・ジョーンズ氏を迎えて、本格的なビールづくりを目指すことに。ブリュワリーで提供される食事も地域のものを採用する方針だ。上勝産の自家製鹿肉ジャーキーやソーセージ、地元産の野菜を使ったバーベキューなどを提供する構想になっている。

ショップツールについてはダイアグラムの鈴木直之氏に依頼。ことに、繰り返し利用することで容器製造にかかる環境負荷を低減できるリターナブルボトルのデザインは、ありきたりのものではなく、大胆でシンボリックなものにしなければならない。ショップツールやパッケージ類にも統一性を持たせて訴求力を高めることを目指した。

建築イメージは「カジュアルな世界観」を設定。シンボルとなるビール製造機と気軽に飲食が楽しめるコーナーも配置。建築設計をコミュニケーションデザインと考える中村拓志氏に依頼した。

Project 12 : RISE & WIN Brewing Co. BBQ & General Store

上勝町のブリュワリー

上勝町でつくられた4種のクラフトビール。ボトルには上勝の町名と推進する「ゼロ・ウェイスト」「オーガニックライフ」をシンプルで力強い文字で訴求。廃材を利用した独特な姿の建築も、町の美しい景観になじんでいる。

ボトル左から「ルーヴェンホワイト」「ペールエール」「アイ・ピー・エー」「ポータースタウト」。右端は何度も再利用できるリターナブルボトル。

「RISE & WIN Brewing Co. BBQ & General Store」

080　2章　伝統と地域の価値を見直すブランディング

東京のタップルーム

上勝町の理念を広く伝える目的で2016年4月、東京・東麻布に誕生したビアバー「RISE & WIN Brewing Co. KAMIKATZ TAPROOM」。上勝の店舗と同様、廃材を使ったインテリアやごみを出さない量り売りなどが特徴となっている。

ショップカード

クラフト紙に大胆に活版印刷を施して作成されたショップツールは、独特の風合いだ。ここにも大きく町の名と理念をシンボリックにデザインしている。

「RISE & WIN Brewing Co. KAMIKATZ TAPROOM」

Project 13　Umekiki／飲食店の販促・食育プロジェクト

食を軸に地域と施設がつくる
新しい学びのかたち

| DATA | ■不動産　■関西　■30代後半〜40代の女性　■コンセプト／ネーミング／ロゴ／イベント／フリーペーパー／Web／店内ポスター／チラシなど |

概要

　大阪最後の一等地と呼ばれる「うめきた」地区にある複合商業施設グランフロント大阪は2013年4月のオープン。合計約250店舗あるうち、約1/3を飲食・喫茶・食料品店が占めるという、全国的に見ても珍しいショップ構成が特徴となっている。これらの店舗をPRするために、何を基軸にすべきか、検討が重ねられた。運営母体である阪急阪神ビルマネジメントと株式会社きびもくが出した答えは"食育"だった。シェフによる料理教室、農家から直接新鮮な野菜を買えるマルシェ、生産地をめぐるツアー、親子で参加できる食のワークショップなど、食にまつわるさまざまなイベントを複合的に企画するUmekikiプロジェクトが2013年秋にスタートした。

ストーリーブランディングのポイント

- ■ 生産者、シェフ、消費者までが一体となり、学び育てていくプロジェクト
- ■ 食への理解を深めることをきっかけに、ライフスタイル全体の向上を視野に入れる

ブランディング

　JR大阪駅周辺は梅田と呼ばれ、西日本でも有数の繁華街として知られる地域だ。かつて駅北側にあった梅田貨物駅の移転により生まれた広大な再開発地域に7ヘクタールの複合商業施設グランフロント大阪がオープンしたのが2013年4月のこと。
　運営母体である阪急阪神ビルマネジメントの高田健太朗氏は「デベロッパーとしては梅田エリアの他の商業施設と差別化する必要があり、今までの大阪の商業施設にない食を重視した広報のあり方を考えていました」と話す。「飲食店が多いということは、食を生業にする人と知識が多く集う場所。その知識を共有し、消費者にも美味しさの理由をわかった上で、食を味わっていただきたいと思い、学びを先に立たせたプロジェクトを提案しました」と企画に関わる株式会社きびもくの濱部玲美氏はいう。
　「"食育"って漠然として、答えがない。そこで一人一人が『自分にとってはこれが一番』といえるようになること、つまり目利き力を育むことをゴールにしたんです」（濱部氏）
　"食育"のゴールを明確に見据えたことが、このプロジェクトの最大のポイントだろう。
　これまで大阪近郊の新鮮な野菜が買える木曜マルシェ、シェフと行く農地体験ツアー、シェフによる料理教室、グランフロント大阪内の飲食店で限定メニューが味わえるフェアなど多くのイベントを定期開催している。「シェフのスケジュール調整に苦労することもありますが、その甲斐あってか、料理教室や農地体験ツアーイベントは毎回すぐ予約でいっぱいになります」と話すのは阪急阪神ビルマネジメント藤田舞氏。
　プロジェクト開始から3年が経ち、近頃は全国の都道府県からタイアップ依頼が舞い込むなど、その実績は広く評価されている。「プロジェクトが長く続くために、お客様だけでなくシェフや生産者さん側にも楽しみや学びがあることを大切にしています」（濱部氏）。
　今後はシェフと生産者との連携をより一層強化していく予定だ。

藤田 舞（ふじた まい）、高田 健太朗（たかた けんたろう）共に阪急阪神ビルマネジメント株式会社pm事業本部うめきた営業部／営業・運営担当。（中央）濱部 玲美（はまべ れみ）、株式会社きびもく クリエイティブディレクター。Umekikiプロジェクトの企画・運営から実施までを2社が協働で営んでいる。

プレゼンテーション

冒頭では全国の食育事例を参照しつつ、多くの事例が一過性のイベント化する現状を指摘。数ある事例の中からうめきたでしかできない食育のあり方を掘り下げて、コンセプト「目利き力をつける」を導いた。

「うめきたから始める食育」今後の方向性の検証

食育をわかりやすく、なじみある言葉として浸透させるため、当初は"うめきた"と"目利き"という2つの言葉を組み合わせたUmekik:taがキャッチコピーとして浮上。「呼びにくい」との意見があり、「た」が落ちてUmekikiに。「大阪人ですし、駄洒落のような楽しい感覚でプロジェクト名が誕生しました」と濱部氏。

本プロジェクトがいかに継続的に学びの場を提供できるかがポイントになった。そのため大・中規模のイベント案から各テナントを取材する広報誌の発行案までを盛り込んだ年間スケジュールを提案。また1年の集大成イベントでは本当に目利き力がついたか試すべく、触る・見る・味わうといった肌感覚を大切にしたユニークな企画も提案。

Project 13 : Umekiki

ロゴ案

ロゴ作成は食にまつわるプロジェクトであることが明確に伝わるように意識した。また飲食フロアの広報ツールなどにも統一して使用するため、展開しやすいパターンであることを念頭に3案を提案。作成はmémの前田健治氏。

「Umekikiが始める食育」今後の方向性のご提案

ロゴ作成ではまず、Umekikiが持つべきイメージを列挙した。「食のイメージ」があることを大前提に「知的」「カジュアル」「親しみやすさ」などが浮上。最終的なロゴにはこれらすべてのイメージを定着させた。

- ・食のイメージ
- ・知的でありながらカジュアル
- ・本質的
- ・シンプル
- ・親しみやすさ
- ・楽しさ
- ・アーバンネイバーフッドへのあこがれ

A案
"整列"をテーマに
すっきり、知的な印象を与える

プロジェクトのキーワード「目利き」とは、どういうことかを掘り下げた。「目利き＝選別、学習すること」と濱部氏はいう。そこで魚や野菜などの食材を整列させたパターンを作成。アカデミックさを出すため、イラストは植物画を彷彿とさせるタッチに仕上げた。

B案
さまざまなシーンで、統一感
を持たせるパターングラフィック

マルシェや食のイベントは、回を重ねるにつれ、イベントとしての統一感やブランディングが滞りがちになる。ひと目で何のイベントかを認知してもらうために、パターン展開が可能なグラフィックのロゴも提案。また、ロゴが展開したイメージも同時に提案した。

C案
食のプロジェクトらしく
口をイメージしたシンボルマーク

にっこりと笑った時の口をイメージしたロゴ。口の中に水玉、ギンガムチェック、波線の3種のグラフィックパターンをあしらった、可愛らしいロゴ案。食のイメージが伝わりやすく、イベントを通して体験できる楽しさを全面に出した。

スローガン

プロジェクト名が決定した後、コンセプトをひと言でわかりやすく伝えるタグラインを検討した。多様なイベントを企画する複合型のプロジェクトなので、不特定多数の心に訴える言葉を検討した。

スローガンの検証

ターゲットが30代から40代の女性であることと、食から始まる豊かな暮らしを軸に考案。現在の「おいしいを、めききする」以外にも、同じロゴの下、「まいにちを、おいしく」「あなたのおいしいと出会う」「I Love おいしい」「食をめきき、毎日がすてき」なども検証された。

①
UMEKIKI
まいにちを、おいしく

②
UMEKIKI
あなたのおいしいと出会う

③
UMEKIKI
I Love おいしい

④
UMEKIKI
食をめきき、毎日がすてき

ロゴ別案

ロゴ案がA案に絞られた後も、さらなる検証が続いた。「もっと親しみやすくならないか？」といわれ、スタンプをイメージした黒いロゴや、イラストのタッチを簡素化したパターンなどを提案。いずれのロゴも色展開と共に提示した。

085

Project 13 : Umekiki

広報ツール

「食の目利き力」を高めていく、大人の学びフリーペーパー。たんに飲食店のおすすめメニューを紹介するのではなく、毎号異なるテーマを設け、それぞれの"目利き"ポイントを紹介。紙面デザインはロゴ作成と同じくmémの前田健治氏。

Vol.5は「夏を快適に過ごす、辛み・苦み食材を目利きする」がテーマ。マルシェに出店する農家に辛い野菜についてインタビューするなど、学び多き内容。

Vol.8のテーマは「大阪人同様、地元愛の強いイタリアを目利きする」。あるイタリア人農家の野菜を使った料理教室開催にちなんでインタビューを掲載。

イベント

毎週木曜日には、関西圏の農家が出店する「Umekiki 木曜マルシェ」が開催。野菜がどのように作られたのか、どう食べたら美味しいか、農家の生の声が聞ける。このほかグランフロント大阪のシェフを講師にした料理教室も定期的に開催。

2章 伝統と地域の価値を見直すブランディング

「高知県民の育てる、甘くてうまいトマトを目利きする」をテーマにしたVol.11。高知県はフルーツトマト発祥の地。高知トマトの農家、品種、食べ方を特集。

「おいしい夏を演出する、バーベキューを目利きする」をテーマにしたVol.12。テーマにちなんでグリル・鉄板料理の期間限定メニューが食べられるキャンペーンと連動。

087

Project 14　icci kawara products／ライフスタイルブランド開発

"瓦"から"KAWARA"へ
「いぶし銀」の魅力を世界に

icci
KAWARA PRODUCTS
MADE IN JAPAN.

| DATA | ■瓦製造・屋根工事業　■若者、海外　■ブランドコンセプト／ネーミング／ロゴ／パッケージ／プロダクト／Web |

概要

バブル崩壊による景気後退と阪神大震災の際の木造家屋の倒壊映像などにより、瓦の需要は一時、大きく後退した。その後、徐々に回復傾向にあるとはいうが、そもそも「現代の若者に日本が誇る伝統的素材である『瓦』は認知されているのだろうか？」「現代の暮らしにもっと瓦を！」そんな思いを抱えていたのは山梨県笛吹市にある一ノ瀬瓦工業の5代目、一ノ瀬靖博氏だ。同社は2016年に創業100周年を迎え、これを機に新たにプロダクト事業部を立ち上げた。メディアクリエーターのハイロック氏をアートディレクターに迎え、同年6月にはオンラインストアでの販売も開始した。伝統素材とは真逆の印象のパートナーを得て生まれたブランドとは。

ストーリーブランディングのポイント

- 「日本のヒトカケラを屋根の上からテノヒラに」をテーマに瓦を身近なプロダクトへ
- 和・洋どちらにも、シーンを選ばない、瓦ならではの「いぶし銀」の美しさを伝える

ブランディング

日本の瓦は大きく、「陶器瓦」と「いぶし瓦」の2種に分けられるという。「いぶし瓦」は炭素の結晶子が表面に薄い膜をつくり上げて誕生する。この美しい瓦の魅力をもっと広く知ってもらうためにブランドを立ち上げた一ノ瀬靖博氏は、「構想は10年前ぐらいからあったのですが、時代状況的になかなか新しいことができなかった」という。「少しずつ会社の業績も上がってきて、いろんなチャレンジをしていこうと思い、まずは瓦×カフェをコンセプトにした自社運営のカフェの立ち上げに着手しました。内装デザインなどは妻が担当しました」(一ノ瀬氏)

その後、本格的なブランディングのためファッションとモノに精通しているハイロック氏に依頼した。
「真逆のプロデュースと思われがちですが、実は僕、"用の美"みたいなものが好きなんです。依頼がきて、すぐに取り組みたいと思いました」(ハイロック氏)

瓦をライフスタイルのシーンへ持って行くという案は、一ノ瀬氏サイドにあった。では具体的に「何をつくるか」というところからがハイロック氏の仕事だ。
「若い人の"再認知"っていうけど、僕としてはまだ1度も認知されていないと思っているんです。だから、最初のスタートはすごく簡単。知らない人に知らせるのは、屋根の上から下ろすだけでいいので」(ハイロック氏)

次の第2段階以降のほうが大変だとハイロック氏はいう。認知された上でどうやって人気を出すか、どうやって価値を見いだしてもらうか、最終的には売れるか売れないかがビジネスで一番大事だからだ。
「第1段階は好きな事をやらせてもらい、それをお互いに共有しながらリリースできたと思っています。頭の中にはすでに第4段階までありますよ」(ハイロック氏)
「瓦という概念を全て外したところから始まって、なんだろう？と手を触れたものが瓦だった、っていうのが正解。僕の考えが覆されたりしながら、自分の中で落とし所を探していくのが楽しいです」(一ノ瀬氏)

瓦職人とアートディレクター、2つの個性がぶつかりあって、日々進化していくブランドの今後が楽しみだ。

一ノ瀬 靖博（いちのせ やすひろ）
icci 代表、kawaraクリエイター、一ノ瀬瓦工業代表。瓦を世界に広めるべく2015年にイエール大学の「Japanese Tea Gate Project」に参加。
ハイロック（はいろっく）
アートディレクター。メディアクリエイター。アパレルブランド「A BATHING APE®」のグラフィックデザインを経て2011年独立。メディア各方面にてグッドデザインや最新のガジェットを紹介。

088　2章　伝統と地域の価値を見直すブランディング

会社の歴史

山梨県にある一ノ瀬瓦工業は100年の歴史を誇る老舗企業だ。大正5（1916）年の創業以来、日本の美しい瓦の屋並を守ってきた。現在は工事部・飲食事業部・プロダクト事業部の3部門による、瓦の新たな可能性を模索している。

初代と2代目がだるま釜でいぶし銀の瓦を製造。3代目が山梨で初の大量生産のできるトンネル釜を設置し、陶器瓦の製造を開始した。陶器瓦は釉薬でさまざまな色を付ける事が可能。一方、いぶし瓦の「銀色」は瓦でしか出せない色。

ロゴと製品イメージ

ブランド名は、最初は「icchi」というように「h」が入っていたが、シンメトリーのバランスの良さを重視。構成は棒と丸だけ、配色もスミ1色で、親しみやすさだけでなく、今後の展開時のコストも計算されている。

「最終的には自分が欲しいものしかつくらない」というハイロック氏。瓦にした時に可愛いものとは何だろうと考えて生み出されたイメージボード。残念ながら製造工程上、つくることができなかったものに、テトラポット、缶詰、ウイスキーボトルなどがある。

コンセプトワード

・瓦・KAWARA・和・Japanese・燻し・シンプル・スタイリッシュ・和と洋の融合・cool・かわいい・大衆より玄人・modern・渋さ・美しき銀色・カラフル・color・海を渡る・普遍性・可能性・アンティーク・洗練・マイナスの美・コテコテじゃない・透き通る青・黒との相性・デザイン性・食器・インテリア・伝統と革新・心穏やかに生きる・緑との共生

山梨の会社なので富士山をシンボリックにデザイン。丸は富士山の上に日が昇るさまを表し、その中に一ノ瀬の「一」を描いている。富士山のシェイプや丸のバランスなどさまざまに検討した結果、絶妙の配置となった。

Project 14 : icci kawara products

完成品

独特の「いぶし銀」が存在感のある生活雑貨に生まれ変わった。ハイロック氏の「欲しいものしかつくらない」というこだわりと、一ノ瀬氏の「若い人の暮らしになじむものを」、との思いがうまく融合したスタイリッシュなアイテム群。

商品展開

和柄がクールなコースターやペンケース、シックな木の蓋付きのキャニスターなど。オブジェにはAPE時代からハイロック氏のマストであるバナナも。

左上はコースターのパッケージ。右上は瓦の製造過程で生まれる廃材を活かした製品。観葉植物の土の代わりやディフューザーにも。いずれも独自の感性でつくられたパッケージ類。

090　2章　伝統と地域の価値を見直すブランディング

スタイリングと展開

カタログ掲載のスタイリングは人気インスタグラマーのcafenoma（カフェノマ）さんによるもの。ヨーロピアンアンティークやアメリカンビンテージなど「洋」のスタイルにもなじむ、シンプルで力強さのある世界観が伝わってくる。

カタログ

店頭での展開

7月20日から、SHIPS原宿店のスーベニアコーナーにてicci kawara productsが販売開始。日本が誇る「いぶし銀」の魅力に直に触れられる。SHIPS原宿店では3年前から「SHIPS SOUVEN!RS」を開始。ネーミングに「!」が入っていることからもわかるように、和と洋が絶妙にクロスオーバーする驚きのあるブランドをセレクト。ブランド数は常時30～40あるという。

Project 15　いくす-IKU'S-／日本酒新商品開発

既成の枠に囚われない"新感覚の日本酒"を

| DATA　■飲料・酒　■全国　■女性、日本酒離れの進む20〜30代の男女　■ブランドコンセプト／ブランド開発／ロゴ／Webなど

概要

　創業300年を超える鳥取県米子市の老舗酒造メーカー「稲田本店」が、"既存の日本酒の概念に縛られない新しい日本酒をつくる"をモットーに、2015年に発売した日本酒ブランド「いくす-IKU'S-」。ここ数年、日本酒離れが叫ばれている酒造業界において、あまり日本酒に馴染みのない若年層や女性を中心に訴求すべく、若い蔵人が中心に開発。飲料のブランディングにも造形の深いエイトブランディングデザインが開発初期から参加し、ブランドコンセプトはもちろん、味の方向性まで深く関わっている。「醸し、新し、おもしろし。」というコンセプト通り、伝統に基づきながらも、すっきりした酸味とフルーティーな飲み口が魅力の商品が開発された。

ストーリーブランディングのポイント

- 潜在的購買層を開拓しつつ、既成概念に囚われない"新しい日本酒"を訴求する
- ビジュアルイメージは、奇を衒わず、つくり手の真摯な思いが滲み出る表現とする

ブランディング

　蔵元が減少の一途を辿っているという日本酒業界。とくに若年層の"お酒離れ"は業界全体の深刻な問題だが、そんな中、2015年の発売前から注目を集めていたのが稲田本店の「いくす-IKU'S-」だ。
「認知度はまだまだだと思いますが、2年目の今年(2016年)は増産したにも関わらず、おかげさまで完売。海外のお客様からも高評価をいただいていますね」と話すのは、エイトブランディングデザインの西澤氏。
「いくす-IKU'S-」においては、ネーミングやパッケージデザインだけでなく、味の方向性を決める初期段階から関わった。「もともとは稲田本店の成瀬社長から『自分たちらしい、若い人に飲んでもらえるようなお酒を作りたい』という提案がありました。ターゲットが『20〜30代のお酒をあまり飲み慣れていない人や女性』と決まってからは、他社製品の研究をして、目指すべき味を関係者で共有しつつ、戦略を立てていきました」
　とはいえ、仕込みには数カ月かかり、ひとつの樽で1年で1回しか試作ができない日本酒。結局、リリースまでには3年以上を要した。しかし、当初の狙い通りの"新感覚のお酒"ができたと西澤氏は語る。
　消費者の間口を広くとるために、甘めでライトな飲み口の「いくす-IKU'S-」は、アルコール度数9％。
「いわゆる"通"の方や日本酒業界の方には邪道といわれるかもしれませんが、『いくす-IKU'S-』で挑戦したのは"新感覚の日本酒"。日本酒の伝統的な製法は守りつつ、これまでの日本酒では味わったことのない爽やかな酸味、"新感覚の酸"が楽しめるはずです」
「いくす-IKU'S-」というネーミングは、「日本酒を飛び越えていこう」という"エクストラ"の意味と「成瀬以久社長の思いの結晶」というダブルミーニング。
　パッケージは「飲みやすい日本酒」であることがパッとわかるようにこだわった。「ワインのラベルの雰囲気にも似ていますが、単に小手先のお洒落なものがつくりたかったわけではなくて、『新しいものをつくろう』という社長や職人さんの言葉や思いが表現したかった」
　西澤氏は、デザインの役割には、トレーサビリティ、つまりモノをつくっている背景を可視化していく機能が含まれているという。「僕らは、つくり手の思いを聞いて、感動したものを切り取って、凝縮して、なくべくきちんと丁寧にデザインしていく。ただそれだけです」

エイトブランディングデザイン　西澤明洋　プロフィール P36

ロゴ・パッケージデザイン案

「デザインは決して小手先の仕事じゃない」「自分たちが味わった感動を消費者に届ける仕事」だといい切る西澤氏。デザインの向こう側にある何かを形にするために、「気が遠くなるほど」試行錯誤を繰り返す。

最終的なデザインに落ち着くまでに、複数のロゴデザインが検討される。「稲田本店の成瀬社長や蔵人の皆さんのお話をじっくりと聞いて、それを平面で具現化する作業です」と西澤氏。

「成瀬社長がずっとおっしゃっていたのが、『自分の娘と一緒に飲みたくなるようなデザインにしてほしい』ということでした」クライアントと打ち合わせを重ねる中で、デザインが昇華されていく。

ロゴデザイン

IKU'S SHIRO

「地元の名山・大山にかかる雲をイメージしながら、稲穂が風になびく様子と水がゆらぐ様子を表現」したという。柔らかい曲線を多層的に使いながらも、可読性を重視したデザインになっている。

093

Project 15 : いくす -IKU'S-

ビジュアル展開

「虚飾はせず、製品やつくり手のあるがままを見せることにこだわった」と西澤氏。すっきり飲みやすい、女性的な印象の日本酒「いくす」のビジュアルイメージには白を多用。嫌みのない透明感を出すことに成功している。

ポスター

Web

ムービー

厳冬期から数カ月におよぶ「仕込み」の撮影を約4分にまとめたブランドムービー。作為的な演出をしないドキュメントタッチな映像が功を奏し、ブランドのバックグラウンドにある蔵人たちの真摯な姿勢が伝わる。

094　2章　伝統と地域の価値を見直すブランディング

3章
これまでにない
ブランドをつくり出す

ありそうでなかった商品やこれまでにないアイデアのサービスを提供するなど、新しい価値を創造するブランドや施設を紹介していきます。業界のあたりまえをくつがえし、あったらいいなを形にする、新たな価値を創造する「物語」です

特集　Feature: HOTEL RISVEGLIO AKASAKA

宿泊者の感性を刺激する新たなホテルスタイルを切り開く

川上シュン（かわかみ しゅん）
2001年にartless Inc.を設立。企業やブランドのロゴ・アイデンティティ、エキシビション、プロダクト、建築、空間演出など多方面で活躍。2008年「NY ADC: Young Gun 6」を受賞。

「アートとデザインが内包されたホテル」をテーマに、スモールサイズのホテルとして立ち上げたホテルリズベリオ赤坂。アート性、デザイン性に特化したグローバルなホテルブランドを確立するため、従来のホテルにはない新たな試みに挑戦した。

徹底した世界観でホテル界に新風

ビジネスホテルサイズでありながら、上質さ、デザインの良さを感じさせるホテルを目指し、関家具のチームがインテリアを担当して建設が先行。途中から、ブランドのコンセプトをより強固にするため、アートディレクションを含めたブランディングを一手に任されたのが、artlessの川上シュン氏だ。

「ホテルのサイズや立地を踏まえて、デザインホテルという位置付けを考えました。自分も海外へ行くとよく利用するけど、日本にはあまりない。以前からそういったホテルが東京に必要なのではと考えていました」

まず取り掛かったのがデザインホテルにふさわしい抽象的なロゴタイプ。"リズベリオ＝目覚め"の名から、「未完成」を連想するアルファベットのタイプフェイスをつくり、ロゴを提案。同時にツールへの展開を提示し、ビジュアルイメージを明確に打ち出した。

「ロゴをつくるだけでなくそれをどう空間に展開させるかがブランディングの要だと思います」と川上氏。他にも黒とゴールドをベースにキーカラーを設定。サイン計画や室内の微細なアイテムのデザインに至るまで、徹底して気を配ることで世界観をつくり上げていった。

また、主題であるアートを表現するためにアーティストとコラボレーション。個々のアーティストを尊重しつつ川上氏がディレクションを加え、客室の壁にアートを表現。ホテルの顔ともなる斬新な客室に仕上げることでブランドの世界観を強化し、今までにない感性に訴えるホテルを誕生させることに成功した。

コンセプト

　ホテル名の"RISVEGLIO"はイタリア語で覚醒を意味する。そこから、「感性を刺激するホテル＝お客様の感覚を目覚めさせるきっかけを提供するホテル」というコンセプトを設定。「目覚め」を表現する、右下が少し欠けた「未完成」なタイプフェイスをオリジナルで制作し、上品なカラーコーディネートを取り入れてロゴをデザインした。さらにエントランスサインやロビーなどの空間へのロゴタイプの展開までCGでビジュアル化し、一気にプレゼンテーションした。

特集：HOTEL RISVEGLIO AKASAKA

ツールの検証

コンセプトと併せてツールへの展開例を提案し、ロゴやアイコンがどのようにアイテムに反映されるかを具体的に示した。ステーショナリーからアメニティに至るまで、ロゴに込めた「覚醒途中」を随所にちりばめたデザインで統一。カードの一部分をカットした形や、ロゴと同じ少し欠けた書体を使用したルーム番号など、使う人がワクワクするような都会的な遊び心が特徴。コンセプトからロゴ、ツール展開をトータルでイメージし、ほぼそのまま実現化されている。

098　3章　これまでにないブランドをつくり出す

タイプフェイス

「タイプフェイスの選定がブランディングを決定付ける」と考えている川上氏。はじめに、「覚醒途中＝未完成」を意味する少し欠けた形状のタイプフェイスをデザインし、アルファベットから数字までオリジナルの書体を完成させた。また、サイン計画もブランドイメージをつくり上げる大切な部分と考え、オリジナル書体と同様に、「未完のデザイン」を表現したオリジナルピクトグラムを作成。設定した書体、ピクトグラム以外は絶対に使用しないというルールを徹底した。

特集：HOTEL RISVEGLIO AKASAKA

ステーショナリー

　名刺、レターセット、ペン、カードキーなど、宿泊者が手にするあらゆるアイテムのデザインに「未完成の形状＝欠けた形」をちりばめ、使う人が遊び心を感じ、またコンセプトを視覚的に理解できる表現を目指した。キーカラーである黒×ゴールドをメインにシックなトーン&マナーで展開。すべてのアイテムを並べた時にワントーンでまとまるよう心がけ、ステーショナリーにおいても世界観の統一を試みた。

少し欠けたオリジナルのタイプフェイスと連動させて、名刺や封筒のベロの一部分を切り落とすというアイデアで「未完成」を表現。遊び心と独自性のあるデザインを積み重ねることで丁寧にブランドのイメージをつくり上げていった。

便箋、ペン、ホテルカードなどにホテルロゴと「R」のアイコンを印象的に使用。黒または白のベースに文字はゴールドで入れて都会的なイメージに仕上げた。デザインホテルという空間にふさわしいシックなステーショナリーに。

100　3章　これまでにないブランドをつくり出す

アメニティ

　客室内においても明確なブランドイメージを示すため、タオル、パジャマ、クッションに至る目につくすべてのアイテムにデザインを施した。バスルームにある既製品のボトルにはオリジナルのラベルを制作して貼るなど、細部までデザインを統一することでブランドの世界観を強化。また、ルームメイクのドアサインを記号の形にするなど視覚的にコミュニケーションが図れるグラフィカルなデザインをちりばめ、使う人が楽しめる＝感性を刺激することを目指した。

既製品のボトルにもラベルを加え、ブランドイメージと異なるビジュアルは一切排した。ティーバッグもアイコンのRを茶葉に見立てて小さくプリントし、美しいパッケージに。どんな微細なアイテムも手を抜かずデザインした。

「かまわぬ」とコラボレーションしてインバウンド向けにオリジナルの手拭いを制作。日本の伝統的なアイテムをアメニティに取り込み、外国人客へアピール。

101

特集：HOTEL RISVEGLIO AKASAKA

アートのある客室

　71室の客室の壁には、それぞれ異なるオリジナルのアートが描かれている。アーティストには広告ではなく、コラボレーションとして依頼。アーティストの個性を尊重しつつ、ミニマル＆モノトーンであること、「覚醒する」というコンセプトに沿うことなどある程度の制約を決め、川上氏がアーティストのキュレーションを行うとともに、全体を監修。個性的でありながら、ブランドの世界観とつながるアートを客室に表現し、デザインホテルとしての質を高めた。

artless Inc. x hikaru／2F

イノウエジュン／4F

花井祐介／5F

松島 純／7F

Takumi YOZA／8F

川上シュン x hikaru／10F

102　3章 これまでにないブランドをつくり出す

パブリックスペース

ファサードやフロア、ロビーのあらゆるサインにオリジナルのタイプフェイスを大胆に使用。グラフィックを空間に落とし込むという手法で、デザインホテルらしいスタイリッシュな空間を演出した。特にエントランスのロビーには、アイコン型のライトチューブに天気予報ができるiotプロダクトを組み合わせたインスタレーション「kizuki.」をホテルの象徴としてディスプレイ。外の天気が見えにくいロビーに設置することで、利便性も配慮した。

フロアの数字を大きくドアに配置したり、さりげなくライトアップしたり、パブリックスペースのサインを随所で目立たせ、印象的なものにした。

Product design：TBWA\HAKUHODO\QUANTUM

103

Project 1e　BUNKA HOSTEL TOKYO／ホステルオープン

心地良さを追求し現代の日本らしさに出会える場に

BUNKA HOSTEL TOKYO

| DATA　■ホテル業　■東京　■外国人旅行者　■コンセプト／企画／設計／運営全般

概要

　世界最大の旅行口コミサイトでも高い評価を得ているレジデンシャルホテル「ビーコンテ浅草」などを手がけるスペースデザインが、2015年12月14日、同じ浅草に外国人旅行者をメインターゲットとするホステル「BUNKA HOSTEL TOKYO」をオープン。日本文化の表層のイメージに捉われるのではなく、日本の暮らしの中でふと感じられる「心地良さ」や「清潔感」に着目し、設備全体に"心からの"おもてなしを表現。設計を担当したUDSが企画から運営まで携わることで、ハード面だけでなくサービスなどのソフト面両方の質の向上を継続的に行うことを目指した。建物をつくるだけではなく、ここに集う人々と共に成長していく場をつくり上げた。

ストーリーブランディングのポイント

- 現代の暮らしのなかにある心地良さにこそ、日本らしさがある
- 下町の地域性をより創造的に表現できるクリエイターとの協働

ブランディング

　築33年の商業ビルをリノベーションしてつくられたホステルだ。ビルオーナーが既に浅草で事業展開し実績もあるスペースデザインへ相談したことが始まりだ。企画部部長・菅原勝巳氏は「お話をいただいた2014年頃は、このホステルがあるすしや通り界隈は人通りもまばらだったので、お店よりもホテルだろうと。それで以前オフィス設計でご一緒したリノベーションにも強いUDSさんにお願いすることを思いつきました」と話す。
　そこでUDSが提案したのが、大部屋に2段ベッドを並べるホステルのスタイルだ。部屋数は取れても30室程度という建物自体の規模の問題もあるが、それよりも「まず最初に場所を見た時に外国人向けに振ることを考えました。私たちが海外からの友人を招いた時に『ここがお薦め』と自信を持って案内できる施設は意外と少ないと感じていたので、そこをコンセプトに落とし込んでいきました」と担当の菓子麻奈美氏は話す。
　2020年の東京オリンピック・パラリンピック開催に向けて宿泊施設も増える中で、デフォルメされた日本のイメージを優先させた建物も多い。しかし菓子氏らは「日本らしさを意識し過ぎて、その演出に走ってしまうのは違うのではないかと。私たち自身が今の生活の中で本当に素直に心地良いと思えたり、綺麗で使いやすいと思えるものを表現し追求していくことで、そこに日本らしさを感じてもらえるはず」と考えた。実際に自社製作されたバンクベッドは、利用者がなるべく気を使わずに過ごせるよう入り口が対面しない設計がなされ、清潔感を保ちやすい国産タイルを敷くなど細部にもこだわった。さらに1階の居酒屋は、旅行者だけでなく地元の人も集える場にもなっている。
　「実はチーム内のキーワードが"思いっきりFUNCTIONそれってJAPON"なんですが、提案時に後半部分を"さりげなくJAPON"にしていたらアーティストの高橋理子さんから『"さりげなく"にはすでに演出が入っている』と(笑)」(菓子氏)。基本に立ち返らせてくれるチームの人選こそブランディングの要となりそうだ。

菓子 麻奈美（かし まなみ）
東京芸術大学大学院美術研究科建築専攻修了。長谷川逸子・建築計画工房を経て、2011年都市デザインシステム（現UDS）入社。現在は、UDS株式会社空間ブランディング事業部にて、ホテル・オフィス・店舗のインテリアや家具のデザイン、ブランディング、VI計画を主に担当している。

コンセプト

"私たちの文化"に通底する見えないコードを、感じ、楽しんでほしい（CODE OF OUR CULTURE）というコンセプトのもと、日本の下町のイメージを中心とした創造性を高める施設設計への企画が練られた。

まずは「BUNKA HOSTEL TOKYO」の立地場所をイメージ化。簡略化されたマップには同じUDSが先に手がけた京都の「HOTEL ANTEROOM KYOTO」も記載されている。日本を代表する都市を拠点としているアクセスの良さもアピール。

浅草という場所がどのような場所なのかを改めて視覚化し、「江戸時代以降、東京最古のお寺である浅草寺の門前町から発展した下町」であるという街の由来を再確認。有数の観光スポットまでのアクセスの良さも伝わる。

建物がある浅草すしや通り商店街は浅草演芸ホールなどがある。かつては盛況だったエリアだが時代の流れと共にシャッター街に。しかし現在は全国の名品を扱う「まるごとにっぽん」など大型店舗も増え賑わいを取り戻している。

今回のブランディングでは、「下町つながり」で制作することも重視された。下町の地域性をより創造的に表現するためにアーティストの高橋理子氏をはじめ、設計協力の宮崎晃吉氏、須藤剛氏など下町で活動する精鋭たちを集結させた。

シンボルマークは小さな正方形〔グリッド〕で構成された円。人と人とのつながり＝縁（円）を表している。グリッドは清潔感・信頼感・安心感の象徴であり、バンクベッドや床や壁のモザイクタイル、サインなどにも展開されている。

ネーミングの「BUNKA」は誰もが呼びやすい、簡潔さを前提とした、少し拍子抜けするような（間抜け感）、好き嫌いの判断のしようがない言葉としてチョイスされた。「格好良い名前は格好悪い」という姿勢や文化の捉え方もコンセプトに通じる。

1階の居酒屋 ブンカは宿泊フロントも兼ねている。通りに面したガラス扉は縁側をイメージし開放できるような設計で、浅草の新たなコミュニケーションの場としての役割をになうことを想定している。

下町の雑多な街中には珍しいモダンな印象の外観が目を引く。色調を統一し、壁面などもシンプルにすることで、街の印象になじむデザイン。外壁はかつての古いビルを残しつつ、内装とのバランスを保っている。

入り口やベッドの向きがランダムに設計されたバンクベッドは4床か6床で1ユニットを形成。ドミトリー内に島状に置くことで下町の路地のようなイメージにもなり、ベッドまでの道のりが楽しくなる。内部の広さも十分確保されている。

105

Project 16: BUNKA HOSTEL TOKYO

設備

建物ありきのリノベーション物件では、内装などの設備を建物にどう適応させるかが重要課題になってくる。バンクベッドやのれんも、理想のイメージや規格に合うまで、何度でもプロトタイプが作成された。

デザインコンセプト

ブランディングからアートディレクション、VIデザインと一貫したこだわりでコンセプト全体がブレずに体現された。円と直線のみで構成するアーティスト高橋理子氏が創出するデザインはハードとソフト両面をつなぐ役割も担う。

高橋 理子（たかはし ひろこ）
高橋理子株式会社の代表取締役。着物を表現媒体とした創作活動のほか、企業や産地とのコラボレーションなど多岐に活躍。

パンフレット

店舗カード

外国人に、日本酒を気軽に楽しんでもらえるようにと制作された、オリジナルラベルのワンカップ酒。この他、手ぬぐいなどのグッズ類にシンボルマークを使用している。マークの円は地軸と同じ角度で傾けられており、地球規模で人とつながっていたいという想いを形にした。

106　3章　これまでにないブランドをつくり出す

完成

エントランスの照明から、ベッドの番号表記、設備案内のピクトグラムなど、トータルでデザインされているが、"しすぎない"ことを追求した結果、押しつけがましさの一切ない、いつの間にか導かれていくような心地良さを実感できる。

華美ではないが暗闇に目立つネオン、居酒屋の床に描かれた円のデザインと呼応する照明など、あらゆるところに"しすぎない"創造性が発揮されている。また、ピクトグラムは単なる簡潔さだけではなく、インスタグラムに思わずのせたくなるような目を引く要素もプラスされている。

Project 17　The Ryokan Tokyo YUGAWARA／旅館オープン

日本の魅力を凝縮させて
エンターテインメントを追求

THE RYOKAN TOKYO

| DATA | ■旅館　■神奈川県足柄下郡湯河原町　■外国人旅行者　■コンセプト／施設設計／インテリアデザイン |

概要

　日本は近年、外国人にとって旅行してみたい国として注目を集めている。「日程、時間、旅行資金を持たない人々でも、日本の魅力を安価で味わえる新しいタイプの宿泊施設ができないだろうか？」そんな思いを具現化したのが「The Ryokan Tokyo YUGAWARA」だ。キーワードは「和のテーマパーク」。外国人が日本に抱くイメージや好奇心をくすぐる仕掛けで、「ザ・ニッポン」を体験してもらうことが狙いとなっている。日本ビギナーにとっての「入り口」として、さらにはリピーターとして二度三度と日本を訪れてもらうことを目指している。2020年の東京五輪も控え、インバウンドに期待が高まる中、斬新な「宿」は海外旅行者の目にどのように映るのか。

ストーリーブランディングのポイント

■ 海外からの観光客が日本のカルチャーを体験できるミックススタイルを考える
■ 外国人がイメージするニッポンを具現化した今までにないテーマパークを目指す

ブランディング

　東京から新幹線を利用すれば1時間弱、神奈川県南西部に位置する湯河原は隣接する熱海や箱根に比べると落ち着いた佇まいの小さな温泉町だ。この地に2016年3月、外国人をターゲットにしたLCC旅館「The Ryokan Tokyo YUGAWARA」が誕生した。
　朱塗りの鳥居で迎えられるエントランスや館内すべてが「ザ・ニッポン」のコンセプトにあふれている。そのあまりの突き抜けぶりが数々のメディアに取り上げられ、話題となった。
　「今はオシャレな旅館をつくってもイマイチ伸びていないのが実情です。その中で、今回手がけたのは"外国人が思うニッポン"を詰め合わせた、テーマパークのような旅館です。和の様式やしつらえをあえて崩すわけですから、デザイナーとしては"踏み絵"のようなプロジェクトでした。しかし同時に、今までにない振り切ったデザインや、新しい挑戦ができた仕事でしたね」と話すのは多くの企業ブランディングに携わり、インテリアデザイナーとして第一線で活躍する山下泰樹氏。アジアから来日する若い世代の旅行者をターゲットに、安価で泊まれる面白い宿をつくりたいという提案に、山下氏は「外国人が見るニッポン」という視点に絞って考え抜いた。

　「まず、外国人が日本に対して持っている潜在的イメージを掘り起こしてみました。小さな空間に日本のカルチャーすべてをミックスさせようというのは新しい挑戦でした。印象的であることを第一に考え、ビジュアルから入っていった実験的な仕事でしたね」
　一方で「なんでもあり」の裏には安っぽさにつながるリスクもある。ギリギリのところでバランスをはかり、実際には驚くほどパワフルな空間が出来上がった。
　オープンから半年がたち、外国人からの評判はもちろんのこと日本人宿泊者、特にファミリー層の利用が多いという。これは予想外の成果だった。デザインはビジネスの成功があってこそ。ふりきってやってみたことで、ブランドストーリーの新しい構築法を発見したという山下氏。「湯河原」の試みに新たな可能性を実感している。

山下 泰樹（やました たいじゅ）
インテリアデザイナー・株式会社ドラフト代表
1981年生まれ。東京都出身。2008年にインテリアデザイン会社DRAFTを立ち上げ、オフィスや店舗、商業施設の環境デザインなど幅広い分野の空間デザインを手がける。現在は東京・大阪を拠点に活動。INSIDE Award（独）、A' Design Awrad（伊）、IDA Design Awrad（米）等これまでに国内外で数々のデザイン賞を受賞している。

108　3章　これまでにないブランドをつくり出す

前身は企業の保養所

現在の華やかなエントランスが想像できないほど、前身は昭和の趣きを残したある企業の保養所だった。外観の構造はほとんど変えずに、一度訪れたら忘れられない室内のデザインにリノベーションするには柔軟な発想が要求される。

施設全体がベージュ系でまとまり、落ち着いてはいるが印象には残りにくい内装。だが、構造はそのままにひと手間加えたり、天井高など活かせるスペックは活かし、コストを抑えることを念頭に設計がスタートした。

ロゴマーク

「旅館といえばここ！」という意味から定冠詞のTHEをつけた施設名。神奈川県の湯河原にありながら、世界的にも有名な都市「TOKYO」という地名を入れブランド化しようという思いきったネーミング。

ロゴのイメージは「入り口（ゲートウェイ）」。「多くの人にここから出て行って日本を体験し、またここに戻ってきてほしい」という思いを込める。提灯や家紋、国旗をパターン化させ書体との組み合わせによって試行錯誤を繰り返した。その結果、エントランスの鳥居を全面に押し出したデザインに決定した。

109

Project 17 : The Ryokan Tokyo YUGAWARA

企画提案書

企画提案書の巻頭は、富士山、五重塔、桜で構成されている。現実の日本の風景に、三者がワンカットで収められるということはあり得ない。この表紙の見せ方に「The Ryokan Tokyo YUGAWARA」のコンセプトが集約されている。

訪れる人の期待感を盛り上げる仕掛けづくり

既存の企業の保養所をリノベーションするにあたり、建築法の申請などさまざまな制約が生じる。そこで外観はほとんどさわらずに内観でどれだけ変わったかが、このプロジェクトのアイデアと技の見せどころだったという。

建物の外観は、既存の保養所をそのまま活かし、新しい漆喰の壁を建て、瓦を葺く。ずらっと並んだ提灯が、祭りの日のような「ハレ」の空間を演出したプランニングだ。

「外国人の視点で都市を見てみると、ふだん見慣れている日本のカタチとはこういうものだったのか、と何気ない風景でも新しい気づきがたくさんありました。提灯もその一つです」（山下氏）

内壁には観光名所、浮世絵、日本画などなど「ニッポン」を映し出した構想だが、安っぽくならないよう配慮されている。伝統工芸品などの本物とグラフィックシートなどのフェイクをうまく取り込むことで、デザインのバランスが保たれている。

110　3章　これまでにないブランドをつくり出す

館内は日本の意匠で飾るだけではなく、ドラゴンボールや舞子さん、忍者などのコスプレが体験できるコーナーなどといったアミューズメント性も充実させる。
　現代風の日本カルチャーだけでなく、「温泉といえば卓球」という昔ながらのイメージも取り入れ、「卓球台」も配置し、和室での「シュウジ」（習字）体験企画も提案した。
　「伏見稲荷の鳥居を意識したエントランスは際立った朱色が目に飛び込んできますが、じつは伏見稲荷は恋愛成就のパワースポットという側面もある。見た目の印象だけでなく、そこにストーリーを重ねることで、さらに印象は強まります。ここに来たらご利益がありそう、と訪問者の期待感を盛り上げる仕掛けも必要だと感じますね」と山下氏。
　湯河原の地で日本全国の魅力を一度に味わえる、コンセプト盛りだくさんの新スタイルの旅館は、こうして誕生した。
　「ライフスタイル」から「体験と発見」へ、時代のキーワードは変化していると山下氏は確信する。

Project 17 : The Ryokan Tokyo YUGAWARA

グラフィックツール

「これぞニッポン」という遊び心あふれるテイストは各種ツール類にも活かされている。名刺には浮世絵の美人画や歌舞伎の役者絵が大胆に配され、リーフレットの表紙には水引があしらわれ、「the日本」を表現している。

名刺

インパクト大の名刺。浮世絵のほか、花札の絵柄まである。いずれもロゴマークをシンボリックにあしらっている。

リーフレット

日本の暮らしに欠かせない「水引」を表紙にデザイン。旅館からのちょっとした贈り物のようでうれしい気分に。

ロゴの展開

施設名のロゴは館内のいたるところに配されている。それは訪れた人が必ず写真を撮ると予測できるスポットを狙っている。SNSは今や宣伝ツールとして十分な機能を果たす。人から人へ、日本から世界へ広げる確信的な戦略でもある。

112　3章 これまでにないブランドをつくり出す

空間ディレクション

「銭湯といえば富士山の絵」という王道は絶対はずせない。天井高を活かして歌舞伎の名シーンを思わせる凧の存在感もインパクト大。館内は共有スペースから客室までどこもかしこもニッポンの意匠、ニッポンの造形美であふれている。

上段左：桜と富士山の壁画が描かれる温泉。上段右：エントランスを飾る浮世絵風の大凧。中段左　内壁のグラフィックシートに描かれているのは日本の風景という視点で選び抜かれた5枚（富士山、奈良の大仏、白川郷、東京タワー、京都）。SNSに写真をアップすることを考慮し、あえてフレームなしにしてある。中段右：部屋ごとにさまざまな意匠が楽しめる。

エントランスは京都・伏見稲荷の鳥居をイメージ。枯山水にはなぜか「赤い石灯」が?!　本物を少しはずした遊び心をプラスした外観。

113

Project 18　PEN&DELI／ステーショナリーブランド新商品開発

使い手が自ら物語をつくる
新しいギフトメモを提案

| DATA | ■ステーショナリーブランド　■全国・アメリカ・フランス・イギリス　■子どもから大人まで、文具や雑貨が好きな幅広い人々　■コンセプト／ロゴ／ギフトメモ／ペン／パッケージ／Foodie Paper／イベントデザイン／WEB |

概要

「独自の特許技術を利用して、新たなギフトアイテムを開発したい」。そんな大成美術印刷所の要望に応えるべく、2013年にプロジェクトがスタート。これまでに様々なBtoBのノベルティグッズを作ってきたが、その技術をBtoCの商品開発にどう生かすかが課題だった。既に日本のステーショナリー市場は飽和状態のため、ほかにはない遊び心を備えたメッセージメモ「PEN&DELI」を考案。ニューヨークのグリーティング文化にデリやカフェのイメージを取り入れた「ギフトメモ」をコンセプトに設定。本物のトーストやドーナツのような色や形に仕上げ、子どもから大人まで楽しめるギフトアイテムにした結果、国内外のマーケットで話題を呼ぶ商品となった。

ストーリーブランディングのポイント

■ カテゴリーの垣根を超えた、新しい製品像を描く
■ ニューヨークのデリをイメージした、世界観のあるイメージづくり

ブランディング

　アイデアと技術力を駆使し、オリジナリティあふれる製品開発を行ってきた大成美術印刷所。なかでも2000年に特許取得した、斜めにカットされたメモパッド「ななめもーる」は、ノベルティマーケットでの認知度が高かった。そこで、この製品を作る特許技術を用いて何か新しい小売り商品を誕生させたいと模索。社長自らニューヨークのマーケットを視察したところ、アメリカのグリーティング文化に感銘を受け、新たなギフトアイテムのブランディングをスタートさせることに。同社の吉田幸以氏、デザインの研究所のコンセプター和田健司氏、Nicaのアートディレクター松尾由佳氏の3氏がタッグを組み、プロジェクトを進める運びとなる。ニューヨークのグリーティング文化を基盤に、新たなメモのあり方として「デリ」の持つ軽快さや、楽しさを取り入れた「ギフトメモ」というコンセプトを立案した。

　「これまではBtoBを主にしていた会社が、新たにBtoCを試みるというプロジェクトでもあったため、顧客がどんなものを望んでいるかを徹底的に分析しました」と語るのは和田氏。文具雑貨というカテゴリーの特性上、ややもするとファンシー感が出てしまうため、ターゲットはあえて細かく設定せずに進めていき、女性はもちろん、男性や子どもにも喜ばれるメモの形が浮かび上がった。「ギフトカードではなく『ギフトメモ』、つまり『ちょっとした贈り物』。まずコーヒーやドーナツを差し入れするようなシーンが思い浮かび、そこからアイテムやビジュアルイメージを構築していきました」と松尾氏。

　また、コンセプトやリアルなイラストはさることながら、このメモ本来の魅力はその形にある。積層された紙製品を斜めや丸くカットする特許技術を利用していることで、さらに本物らしく見えるからだ。ほかに、おにぎりのメモを発売したところ、海外でも注目を浴びた。メモではあるが、そのままキッチンやオフィスに並べておいたりコースターにしたりなど、使う人の発想によって用途は自由自在だ。贈った人ともらった人の間に会話を生み出し、物語をつくり出すツールとして話題を呼んでいる。

左：デザインの研究所、コンセプターの和田健司氏。中央：大成美術印刷所、吉田幸以氏。PEN&DELIでは開発から営業まで担当。右：Nica、アートディレクター・デザイナーの松尾由佳氏。美術館広報物や飲食店のデザインのほか多岐に渡って活躍。
http://www.pendeli.jp

3章　これまでにないブランドをつくり出す

コンセプト

「ギフトメモ」というコンセプトと「デリ」を考え方のベースにして、ネーミングには「DRAW&EAT」など多数案を模索した。トースト、ピザ、コーヒーなどさまざまなアイデアを形にしていった。

コンセプトやネーミングが確定すると、ビジュアルやアイテム案を検討。トースト、ピザ、コーヒーなど、ニューヨークのデリやカフェをイメージ。

ネーミング

最終的に決まったのが「PEN&DELI」。さまざまなものをつなぐ、という意味で「AND」という言葉がキーポイントになった。形状やイラストだけでなく、加工技術など、さまざまな角度からギフトメモのラインナップを検証した。

ドーナツやアイスクリームなどを検討し、メッセージを書く際の余白バランスや、メモパッドとしてだけでなく、メモ1枚で使用する際の見え方も意識している。

115

Project 18：PEN&DELI

ツール展開＆商品開発

商品を紹介するリーフレットもデリをイメージした紙ナプキン型に設計。他にポスターやWEBサイトなどのツールを制作。PENやFoodie Paperなど、ギフトメモ以外にブランドの雰囲気を高める商品も展開した。

リーフレット

PEN

ポスター

WEB

Foodie Paper

最初はディスプレイ用として開発したFoodie Paper。のせるだけでリアルなコーディネートができるだけでなく、ラッピングペーパーなど、さまざまに利用できる。

展示例

116　3章　これまでにないブランドをつくり出す

商品展開

ギフトメモは型抜きした際に柄や色がどのように出てくるか、何度も試して形や枚数を決定。デリをイメージしたパッケージには、メッセージを入れられるスペースを付加。ギフトパッケージになるほか、店頭ディスプレイにも利用可能。

Project 19　Minimal Bean to Bar Chocolate／チョコレート専門店オープン

新たな嗜好品として楽しむ
チョコレートの新提案

Minimal
Bean to Bar Chocolate

| DATA | ■Bean to Bar Chocolate専門店　■東京　■30〜40代の男女　■コンセプト／商品企画／ロゴ／ネーミング／パッケージ／店舗デザイン |

概要

　Bean to Bar Chocolateとは、自家工房で、カカオ豆の状態から完成までの全工程（選別・焙煎・摩砕・調合・合成）を管理してつくられる板チョコレートのこと。この潮流はニューヨークから始まり、今や世界的なブームとなっている。その魅力にいち早く気づいた山下貴嗣氏は、日本でもチョコレートの概念を「文化」として定着させることを目標に、当時勤めていたコンサルタントの会社を退職し、新たなブランドを立ち上げた。ブランド名の"Minimal"は、"最小限"の意味を持つ。余計なものを足さず、チョコレートにおける最小単位（原材料）であるカカオ豆の個性を活かし、豆本来の味や香りを楽しむための板チョコレートを提案している。

ストーリーブランディングのポイント

- 西洋発祥のチョコレートを、日本的な"引き算"の発想で捉えなおす
- カカオ豆を主役に、チョコレートの新しい楽しみ方をブランドの主軸に

ブランディング

　「私たちのチョコレートは、引き算の文化なんです」と語るのは「Minimal」オーナーの山下貴嗣氏。西洋発祥のチョコレートは、いわば足し算の文化だ。カカオ豆をベースに、ミルク、バター、さらに香料などを加え、その味を高めていくのがオーセンティックな製法だ。山下氏は素材の良さを活かす日本料理のように"引き算で捉えなおす"ことで、日本ならではのチョコレートを提案できるのではないかと考えた。2014年には渋谷区・富ヶ谷にMinimal本店を立ち上げ、2016年には銀座にBean to Bar Standをオープンし、話題となっている。

　ナッツのような香りの「NUTTY」、果実のような味わいの「FRUITY」、スパイスやハーブのような「SAVORY」など、カカオ豆の産地の違いによって、風味に大きな違いが表れている。Minimalでは、これらのチョコレートの個性に合わせ、コーヒーや紅茶、ワイン、ラム酒やウイスキー、日本酒などとペアリングを楽しむ「Barイベント」や、カカオ豆の焙煎から始めるチョコレートづくりが体験できるワークショップなども開催している。また、店には常時6種類程度の板チョコがあり、すべての味が試食可能。カウンター越しに店員と話しながら、好みの味を見つけられる。

　パッケージは、香りを逃がさないことを第一に考え、ジップ付きの密閉パックを採用。それぞれにレシピカードがついており、カカオ豆の原産地や品種はもちろん、焙煎温度や時間にカカオ濃度、さらにはカカオの粒子サイズまで記載している。ライン別に色分けされているため、視覚的にも味の違いがわかる仕組みだ。

　「スタイリッシュさも必要ですが、コンセプトをどうプロダクトに落とし込んで伝えるか、それが一番大切なんです」と山下氏。意外にも、店を訪れる客の約半数が男性だという。産地や焙煎の違いなど、知れば知るほど奥深い世界は、コーヒーや葉巻と同じように男心をくすぐるものがあるのだろう。お菓子としての枠を超え、チョコレートを新たな嗜好品として楽しむ新スタイルが、ここから生まれている。

山下 貴嗣（やました たかつぐ）

株式会社βace代表取締役。1984年岐阜県生まれ。慶応義塾大学商学部卒業。日系の経営コンサルティングファームに就職し、コンサルティング業務に従事。社内での新規事業立ち上げにおいて、3年間で売り上げ15億円のビジネスを1から立ち上げる。Bean to Bar Chocolateとの出会いをきっかけに独立。2014年に渋谷・富ヶ谷に「Mnimal」をオープンさせた。

コンセプトの考案

カカオ豆が持つ本来の味と香りを楽しんでもらうため、世界中のカカオ農園に足を運び、カカオ豆を仕入れている「Minimal」。産地による味の違いをまずは"体験してもらう"ことがキーワードだと考えた。

Keyword（仮）

進化 / エクスペリエンス / 発見 / 知的 / フォーマル / シャープ / クラシック / クール / フレッシュ / 都会的 / ピュア / 健康的・美容 / スタイリッシュ / モダン

Concept Word（仮）

Bean to Bar、出来たて、体験、コミュニケーション、職人的、Colorful

Background Concept Word（仮）

男性的、日本的、うつろひ

Core Concept

『Minimalはカカオ豆本来の香りや触感を楽しむ新しいチョコレート体験を提供する Bean to Bar Chocolate専門店』

Bean to Bar Chocolateとは

カカオ豆の仕入、焙煎、磨砕、成形まで、全ての工程を一貫して製造する、カカオ本来の味わいと香りを活かした全く新しいチョコレートのこと。

Vision

カカオの個性を活かした新しいチョコレートと新しいチョコレート体験を普及させ、世界に一つ新しい選択肢を与えることで、人々の生活を"彩り"を提供する。

Mission

『カカオ本来の味わいや香りを表現し、新しいチョコレートのスタイルや文化を創りだす。その普及により嗜好品としてのチョコレートの楽しみ方を広げて人々の生活を豊かにする』

ロゴ案

球体はカカオ豆（Bean）を、四角は板チョコレート（Bar）を表している。カカオ豆の生産者、製造者であるMinimalスタッフ、それを届けるお客様を3本のラインで表現。ドイツのfuturaフォントを使用（ラテン語で"未来"の意呪）。

完成ロゴに一番近いデザイン案。Bean to Bar Chocolateの文字が完成版より少し小さい。

カカオ豆を表す球体と、板チョコを表す四角を同程度の大きさに配置したバージョン。

3本のラインの最後が矢印になっており、チョコの新しい未来への可能性を示唆している。

原材料のカカオ豆（球体）を下に、完成品の板チョコ（四角）を上に配置したデザイン案。

Project 19：Minimal Bean to Bar Chocolate

パッケージデザイン案

チョコレートの香りを逃がさないようジップ付きの密封パックを採用した。レシピカードを中央にはめ込めるようにし、なにより機能性にこだわった。チョコレート柄を和紋のようにデザインしてあしらい、日本らしさも表現している。

チョコレートをシンボライズした模様は、風呂敷に包まれているようなイメージを意識してデザインを探った。

完成ツール

ブランドに必要なのは、"機能""デザイン""ストーリー"だと考える山下氏。カカオ豆の原産国の"ストーリー"や、製造工程に付随する"機能"を消費者に伝えるべく、シンプルなデザインへと落とし込んでいく。

レシピカードには、味わいや香りの印象だけでなく、カカオ豆の原産国、原産農家、品種、収穫時期、焙煎温度・時間、カカオ濃度、粒子サイズを明記。味の違いを日本の伝統色で表現している。

アイスクリームやミニサイズの板チョコも展開。味わいを同カラーで表現することで統一感が生まれる。

ブランドコンセプトや、商品紹介を掲載したリーフレット。オリジナルにデザインした板チョコレートの形状についても解説。マニアックな知識だからこそ、シンプルにわかりやすい表現を意識。

3章　これまでにないブランドをつくり出す

ギフト商品

板チョコレートだけでなくギフト向け商品も多い。ブラックを基調としたスタイリッシュな佇まいは、男性へのプレゼントに最適だ。ラグジュアリーな高級チョコレート店が多い中、シンプルでスタイリッシュなデザインは目を引く。

ホットチョコレートを作るためのフレーク

酒の肴にもなるカカオニブ

ミニサイズ板チョコ3種×3枚の食べ比べセット

保冷バッグ

ショッピングバッグ

店舗デザイン

2016年に銀座に開店したBean to Bar Stand。銀座エリアのチョコレート店を100店舗以上回り、行き着いたのが気軽に立ち寄れる"チョコレート・スタンド"というスタイル。製造工程を目で見て、その味を試食しながら商品を購入できる。

バーでカクテルを注文するように、カウンター越しにスタッフとの会話を楽しみながら好みのチョコレートを探していく。

121

Project 20　美噌元／味噌汁専門店ブランド開発

日本の伝統食・味噌汁に新たな価値をプラスする

| DATA | ■味噌汁専門店　■関東　■50～60代の女性と、その娘世代　■コンセプト／商品企画／ネーミング／ロゴ／パッケージ／店舗デザイン |

概要

"味噌汁を毎日食べて美しくなる"をコンセプトに、味噌汁を主役としたイートインショップの運営と、オリジナル商品の開発・販売を行う「美噌元」。美容と健康に関心が高く、本物の価値を知る女性をターゲットに、日本古来の美容食としての味噌汁を提案している。

添え物ではなく、食卓のメインとなる味噌汁メニューの開発に加え、毎日手軽にとる味噌汁、ギフトに贈りたい味噌汁、日本の風土を味わう味噌汁など、さまざまなオリジナル商品を開発し、味噌汁の新しい世界観を構築。

現在は、二子玉川 東急フードショー店、KITTE GRANCHE店（東京丸の内）、ラゾーナ川崎プラザ店の3店舗。またオンラインショップでの通信販売も行う。

ストーリーブランディングのポイント

- 日本人になじみの深い味噌汁を、"伝統美容食"として新たに打ち出す
- 日本の伝統色を使いながらも、愛らしいポップなデザインで従来商品と差別化

ブランディング

株式会社諸国美味の代表取締役・横井伸仁氏が「美噌元」のブランドを立ち上げたのは、まだ25歳の時だった。日本の風土を感じられる食品を開発・販売できないかと考え、ひらめいたのが味噌汁だった。

「地方により、味噌の種類はさまざま。その土地ならではの食材を使い、だし汁や具材を替えることで日本各地の個性が表せると考えました。しかも味噌汁は、日本人にとって当たり前すぎて、"美容食"としての素晴らしさが見過ごされてきたのです」と横井氏。そこに「何か仕掛ける余地がある」と可能性を感じたのだ。

出店先も決まっていない段階から店舗デザインを考え始め、店舗パースの作成を知人に依頼した。百貨店や商業施設に企画書を持ち込み、2005年に池袋の百貨店内に味噌汁専門のイートインショップをオープン。翌年、ラゾーナ川崎にギフトショップもオープンさせた。

店は順調に売り上げを伸ばしていたが、横井氏は「ブランドとしての基礎力がない」と感じ始めていた。そこで気づいたのがデザインの重要性だ。商品の味噌には自信がある。それをどう表現するかがカギだった。

そして完成したのが「美噌汁最中」だ。お湯を注ぐだけで味噌汁が出来上がる商品だが、すっきり、ゆったり、まろやかという味の違いを、最中に描いた顔の表情で表したのだ。"味"を"顔"で視覚的に見せる、その斬新なデザインが評判となり、たちまち主力商品となった。

もう一つの看板商品が「日本みそ蔵めぐり」。全国の味噌蔵にスポットを当て、"旅する気分で味噌汁を楽しむ"商品だ。パッケージは、宮城の味噌蔵ならこけし、広島県なら宮島、徳島県なら阿波踊と、ご当地の名所・名物のイラストを採用。さらに裏面で味噌蔵の歴史・特徴・街について紹介し、旅気分を盛り上げる仕掛けをプラス。日本の伝統色を使うことで「和」の雰囲気を残しながらも愛らしくポップなデザインに仕上げ、従来の味噌汁や類似商品との差別化を図っている。

モノの見方を変えてリ・デザインすることで、新たな魅力を引き出すことに見事に成功した一例だ。

左：横井 伸仁（よこい のぶひと）
株式会社諸国美味・代表取締役
右：横井 愛子（よこい あいこ）
株式会社諸国美味・取締役
もともと林業・不動産事業を家業としていたが、母・横井愛子氏が徳島県の柚子を使用した「柚子ポン酢」を手がけたことをきっかけに、食品開発・飲食事業を始める。2004年に社名を諸国美味に変更。翌年に「美噌元」をオープン。

事業計画

ブランド立ち上げ時の事業計画書。古くから伝わる日本の健康食品・味噌汁を、添え物ではなく食卓のメイン料理として見直す提案。国産材料にこだわり、カラーイメージも、海老茶色、花田色、萌葱色といった日本の伝統色を採用した。

ロゴ開発と店舗イメージ

ブランド立ち上げと同時に、ロゴと店舗イメージの作成に着手した。味噌汁を象徴する、ほっと心安らぐようなイメージは根本に残しながらも、全国の素材を"東京から発信する"というスタイリッシュさも意識している。

ロゴ案

毛筆の文字をスキャンし、組み替えてロゴを作成した。

123

Project 20：美噌元

完成ツール

従来の味噌汁のイメージを覆す、カラフルかつポップな色使いが印象的。一方で、和のイメージは残し、洋風に傾き過ぎないよう心がけている。テーマは商品ごとに変えるが、共通しているのは温かみを感じさせるデザイン。

「日本みそ蔵めぐり」のパッケージ。ご当地の名所・名物が愛らしいイラストで描かれており、見るだけで楽しくなる。

日本全国の味噌汁をひと箱に詰め込んだ「日本みそ蔵めぐり7食セット」。包装なしでもギフトとして手渡せるようデザインされている。

124　3章 これまでにないブランドをつくり出す

パッケージ

味噌・精進だし汁と野菜・豆乳を合わせた「みそdeポタ」、エスプレッソのように濃厚な
しじみの味噌汁「しじみエスプレッソ」などネーミングも工夫している。

個装　　　　ステッカー

ギフトボックス　　　　ショッピングバッグ

店舗

125

Project 21　sakana bacca／食品メーカーブランド開発

鮮魚店のイメージを革新し "魚"の楽しみ方を新提案

sakana bacca

| DATA | ■鮮魚専門店　■関東　■30〜40代の女性　■コンセプト／ネーミング／ロゴ／パッケージ／店舗設計／動画／折り込みチラシ／Web

概要

「魚ばなれ」が進む日本の食卓と水産業界の構造に危機感を持ち、ITを活用した流通プラットフォームの再構築を目指しているのがフーディソンだ。その事業の一環として鮮魚店「sakana bacca」を運営する。まるで雑貨店やカフェのようなスタイルで、既存の鮮魚店のイメージとは大きく異なる。スーパーではお目にかかれないような珍しい産直魚を豊富に扱っているため、店内を見ているだけで楽しいと評判だ。"美味しいのは当たり前、魚を知り、経験する"をコンセプトに、新しいレシピの提案や、商品の背景を伝えるイベントなどを仕掛けることで、鮮魚店になじみのない若い世代や、暮らし感度の高い女性たちを取り込むことを目指している。

ストーリーブランディングのポイント

- 既存の"鮮魚店"のイメージをデザインの力で覆し、若い世代に魚食文化を広める
- 鮮魚販売に留まらず「魚を知る」「経験する」ことで新しいライフスタイルを提案

ブランディング

　マリーンカラーを基調としたシンプルな外観は、従来の鮮魚店とはまったく異なる印象を与えている。「まずは既存イメージの払拭が求められました」と語るのはアートディレクターの渡邊陽介氏。"鮮魚店"と聞くと、床が濡れていて魚臭く、黒長靴を履いた男性が接客するお店を想像されてしまう。普通のお客さんが入りづらいネガティブなイメージもあり、当初はテナントを貸してもらうことすら難しかったそうだ。

　"産地の美味しいものを直接届ける"という目指す所は決まっていたが、細かなコンセプトを固める中で、新しいイメージづくりが必要だった。重視したのは「美味しい」「知る」「経験する」の3本柱。スーパーでは並ばない希少な産直魚を揃え、ここでしか出会えない鮮魚を提供。豊富な知識を持つクルーによる対面販売により、顧客の知的好奇心も刺激する。ただ魚を販売するだけでなく、新しいレシピの提案や、ちらし寿司などテイクアウト商品やオリーブオイルなど調味料の販売、さらには三重県などの産地と連携し特別価格で水産物を販売するイベントなども積極的に仕掛けることにした。

　「大切なのは、コンセプトをどうエレメントに落としていくか」と渡邊氏。ロゴデザインは、コンセプトの3本柱を意識しボーダーを採用。商品パッケージやユニフォームなどで展開しやすいという意図もあった。店舗デザインで心がけたのは、30代の女性にとって居心地のよい空間づくりだ。コンセプトがブレないよう、ブランドイメージを擬人化。好奇心旺盛で日々の生活を楽しむ32歳の女性とし、出身地、趣味、好きなブランドまで設定した。実際には、清潔感を表すホワイトと、鮮魚店らしさを表すブルーの2色を基調に展開し、若い世代が日常使いできるシンプルな空間をつくり上げた。

　現在は、ウェブプロモーションに力を入れておりイカのさばき方動画など魚をより楽しんでもらう動画は好評を得ている。魚食文化の革新は、まだまだ始まったばかり。今後の展開に期待が高まっている。

渡邊 陽介（わたなべ ようすけ）
アートディレクター／デザイナー。2014年に入社し、「sakana bacca」のコンセプト設計から携わる。店舗デザイン、商品パッケージ、折り込み広告、ホームページデザインに至るまで、幅広い分野でデザインを行っている。既存の鮮魚店のイメージを崩すことで、スーパーやデパ地下の鮮魚店との差別化を図る。

コンセプト

目指すのは、新しいプラットフォームの構築。水産業の活性化を図るため産地や築地市場と密にコミュニケーションをとり、それを消費者へ直接届ける場として「sakana bacca」を位置付けた。また、消費者の声を産地に届ける役割も担う。

フーディソンがつくるプラットフォームでのsakana baccaの位置

飲食店の声を産地へフィードバック

- **産地**　産地訪問で全国の産地と繋がっています
- **市場・卸**　卸売り業で築地の仲卸さんと繋がる
- **飲食店**　卸売り業で4500の飲食店と繋がる
- **消費者**　飲食店を通じて魚を提供 sakana baccaを通じて魚を提供

消費者の声をsakana baccaからフィードバック

※2016年9月現在

ロゴデザイン案

初期段階では、漢字の採用も考えていたが"鮮魚店＝筆文字"のイメージを払拭するため、現在のロゴに。ネーミングは、魚に付随する様々な商品を販売する"魚ばっかり"から。語尾がすべて"a"で終わる、キャッチーな響きも特徴的。

初期の段階では欧文のみ、和文混合なども提案した。最終的には「美味しい」「知る」「経験する」というコンセプトの3本柱を表現したボーダー柄が採用。爽やかなマリーンをイメージ。

127

Project 21 : sakana bacca

完成ツール

店舗POPやイベント告知チラシに至るまで、使用するフォントやカラー展開にルールを設け、ブランドイメージを損なわないよう徹底。レジ袋や保冷バッグも、女性が普段使いできるシンプルなデザインを意識している。

イベントの告知は、魚を食べる日常を意識して、あえて鮮魚店っぽさの感じられる仕上がりに。

ショップカード

ステッカー　　ロゴシール　　パッケージ（ちらし寿司）　　レジ袋　　保冷バッグ

料理の幅を広げるカルパッチョソースなど調味料の開発や、新鮮なしらすをプレスした新感覚のおやつなども販売している。のれんやショッパー類も爽やかなイメージ。

128　3章　これまでにないブランドをつくり出す

店舗デザイン

外観はブルーを基調とすることで鮮魚店のイメージを強調し、ホワイトの壁で清潔感をプラス。内観は木材を使用し、高級感を演出している。氷の上に鮮魚が並べられた様子は、産直ならではの新鮮さを感じさせてくれる。

sakana baccaの1号店は東急目黒に、2号店は中目黒にオープンした。オリーブオイルなどの調味料や、おいしい魚を使ったレシピを提案するなど、「魚」というキーワードを通して新しいライフスタイルを主張している。オンラインストアも展開している。http://store.sakanabacca.jp/ 写真上段と中段左はsakana bacca目黒大学。中段右2点と下段はsakana bacca中目黒。

129

Project 22　Oisix CRAZY for VEGGY アトレ吉祥寺店／食品スーパーオープン

有機野菜の良さをリアルに伝える体験型食品スーパー

| DATA | ■小売業　■東京　■30〜40代の女性　■コンセプト／グラフィックツール／店舗デザイン |

概要

　有機栽培などのこだわりの野菜をインターネットで販売するオイシックス。実店舗展開としては2010年の東京・恵比寿三越店開業を皮切りに、小規模店舗でいくつかの実績を積んできた経緯がある。ネットでは先発組であったが、実店舗では後発組ということもあり、小規模店からはじめて、試行錯誤しながら中規模店へと店舗展開を進めている。2014年1月には「体験型スーパー」をコンセプトに打ち出した吉祥寺駅直結の中規模店舗「Oisix CRAZY for VEGGY アトレ吉祥寺店」をオープン。有機野菜の良さを消費者にダイレクトに届けられるための様々な工夫が考案され、店内はさながら「食のテーマパーク」のようだ。

ストーリーブランディングのポイント

- 実店舗ならではの強み「体験・体感できる」を徹底的に追求する
- 視察やプロトタイピングなど現場主義を貫き「とにかくやってみる」

ブランディング

　有機・特別栽培野菜や無添加食品を中心としたインターネット通販で成長してきたオイシックスは、食品宅配専門スーパー「Oisix」を運営している。2010年から始めている実店舗運営は、それまでの販売スタイルとは流通形態がまったく異なるため、若い企業にとってはかなりの冒険といえる。

　しかし、総合マーケティング部広報室室長・大熊拓夢氏は「もともと会社の企業理念に『豊かな食生活を、できるだけ多くの人に』を掲げていて、そういう意味ではインターネットにこだわる必要はまったくないんです」と話す。

　事前に海外のマルシェなどへの視察を入念に行い、企業ブランディングやコンサルティングを行うCIA Inc.と組み徹底的な議論を進める中で「クレイジー・フォー・ベジー（野菜に夢中）」というキーワードを創出。さらに実践的なプロトタイピングも行われた。「インターネットは情報を脳にインプットする形ですが、実店舗の場合は直接五感で感じられます。まさにそこが強みになると捉えて、店内にはさまざまな"体感ポイント"をつくるようにしました。そのためにそれまでにはないショーケースを実物大でつくってみたり、野菜の色を綺麗に見せるために照明はどうすべきかなど『とにかくやってみよう！』という姿勢で試作を繰り返しました」と大熊氏。その"体感ポイント"は野菜の鮮度を保つ「エクストラフレッシュルーム」（P135写真中段）や、あるいは子どもたちが自由に乗れる本物のトラクターや動物のオブジェなど多岐にわたる。

　また、野菜そのものの品質の良さを、豊富な種類が揃うデリという形で提供するのも"体感"の目玉の一つとなっている。

　「一般のスーパーでも顔が見えるパッケージでこだわりを表現していますが、単に顔を出せばいいのではなく、その裏にあるストーリーが大事。そのためにネーミングの工夫や商品開発などにも力を入れています」（大熊氏）まさに"野菜愛"に満ちた新発想がここにある。

大熊 拓夢（おおくま たくむ）
オイシックス株式会社　総合マーケティング部広報室室長　2005年、長期インターンシップ生として入社。2008年、産業能率大学経営学部卒業。同年、オイシックス株式会社に入社。2012年より現職。広報として体外的な対応をするだけでなく、いろいろなチャレンジが行われる社内での情報共有なども担う。

130　3章 これまでにないブランドをつくり出す

企画案

色鮮やかな野菜が並ぶ海外のマルシェのイメージを具現化するため、ショーケースや照明など内装すべてにこだわった。さらに、実寸大のプロトタイプを作成し見えてきた問題点をブラッシュアップすることも重要視した。

野菜を展示する什器類にはなるべく木材を使用し、内装も煉瓦壁やコンクリート壁などで、全体的にアンティークやヴィンテージ感を演出。また照明は野菜をおいしく見せるスポットライトやゾーンによってイメージを変えるなど工夫もこらされている。

エコバッグもオリジナル。レジ袋の形を踏襲しつつ10種類ほどで展開している野菜のイラストは雑誌の表紙などでも活躍する武政諒氏の作品。エコデザインがお洒落。

実物大のショーケースのモックアップ（模型）を使いサービスフローを確認。また店舗におかれた複数のオブジェなども実は試作にかなり時間をかけている。

131

Project 22 : Oisix CRAZY for VEGGY アトレ吉祥寺店

グラフィックツール

「野菜に興味を持ってもらうため」の工夫として、ネーミングやロゴマークはもちろんだが、さらにその野菜の背景がわかる表示パネルなども充実させた。また、デリの充実やイートイン設備、オリジナル商品なども幅広く展開する。

ショッピングバッグ

通販でも人気のこだわりの商品は、プライベートブランドのような形で販売する他、デリなどで手軽に提供。デリでは、そのネーミングの面白さでより野菜に興味が惹かれる工夫も。

3章 これまでにないブランドをつくり出す

店舗

通常のスーパーは目的買いのための効率的に巡れる設計がなされているが、この店舗では、「新しい」「見たこともない」商品に出会える場として、ゆっくり巡れる空間づくりや子どもも楽しめるオブジェなどの遊び心もデザイン化した。

Project 23　Omoidori（オモイドリ）／iPhone アルバムスキャナ新商品開発

写真から広がる幸せと喜びを温もりのあるデザインで表現

Omoidori

DATA　■iPhoneアルバムスキャナ　■全国　■オールターゲット（全年齢層・性別問わず）　■コンセプト／ブランド開発／ロゴ／Webなど

概要

　富士通のグループで、コンピューター関連機器の製造やシステムインテグレーションを得意とするPFU。イメージスキャナの分野では世界シェアNo.1を誇る同社が、約10年をかけて開発した、一般消費者向けのコンパクトスキャナが「Omoidori（オモイドリ）」だ。
　今回、PFUが開発したのはiPhoneのカメラ機能を利用したスキャナのプロダクトと専用アプリのシステム。アルバムに貼られた写真をテカリなくキレイにスキャンする、全く新しいiPhoneアルバムスキャナで、誰でも簡単に操作できるのが最大の特徴だ。トータルブランディングのディレクションは、西澤明洋氏が率いるエイトブランディングデザインが担当した。

ストーリーブランディングのポイント

- 「写真のもたらす幸せや喜び」を感じさせるロゴデザイン、プロダクトデザイン
- 「誰でも簡単に操作できるスキャナ」であることを一瞬で理解させるネーミング

ブランディング

　2016年6月の発売直後から大きな注目を集めているiPhoneアルバムスキャナ「Omoidori（オモイドリ）」。本体にiPhoneをセットして、写真の上に置き、タップすると自動的にスキャンを開始。紙焼きの写真をデータ化し、アーカイブしてくれる便利なガジェットだ。
　写真をセットすると、適正な光量で左右2回スキャンされ、テカリのない写真データが自動合成される。PFUが培ってきた高度な画像処理技術を活かし、通常のL判サイズだけでなく2L版にも対応。また顔認識の技術をもとに、写真のタテヨコを自動的に整理し、赤目補正も自動で行ってくれるだけでなく、もとの写真に焼き付けてある日付のデータを認識して、これも自動的にデータ登録してくれる。さらに、アプリからオンラインでフォトブックやプリントを注文したり、メールやSNS、クラウドサービスを利用したりするのも簡単。
　「痒いところに手が届く理想的なアルバムスキャナ」と語るのは、ブランディングを手がけた西澤明洋氏だ。
　「僕たちが開発に関わったのは、ローンチの約1年前ですが、その時点でスキャンの技術自体はPFUさんが長年蓄積されたものがあり、筐体の仕組みも原型としてはほぼ完成していた。ただ、『何かが不足している』もしくは『何かが多すぎて』、開発者の想いが伝わりにくいと感じたのも事実です」
　プロジェクト自体は10年前から始まっていたが、なかなか開発が進まない中で、開発陣の大きなモチベーションになったのは東日本大震災だった。
　「瓦礫の中から取り出した泥まみれのアルバムを抱える人々を見て、スキャナメーカーとして何か貢献したかったんです」。開発の陣頭指揮を執っていた宮本研一専務は当時をそう振り返る。
　「そういう熱い想いを形にするには、外部の人間が加わったほうがうまくいくことが多いんです」と西澤氏。より多くの消費者に届けるためにアピールすべきは"手軽さ"と"温もり"だと判断して、プロトタイプには本格的なカメラを連想させる黒い革張りのデザインもあったが、イメージカラーを白と緑に統一し、写真のもたらす幸せや喜びを感覚的に想起できる「Omoidori（想い撮り）」というネーミングとした。高性能なプロダクトでありながら、あえて感情に訴える方向に舵を取った、新たなスキャナブランドが誕生した。

エイトブランディングデザイン　西澤明洋　プロフィール　P36

ブランドコンセプト

写真以外にもいろいろとスキャンできる機能を備えているが、消費者に伝えるべき機能をあえて「アルバム整理」に絞り込むことで、誰もがわかりやすい商品となった。プロダクトデザイン、ブランドロゴも同様の文脈で統一されている。

エイトブランディングデザインが参加した時点でも、さまざまな検証が行われていた。最終的に、"手軽さ""使いやすさ"を強調する丸みを帯びたデザインに、イメージカラーも緑に決まった。

取扱説明書も緑一色で統一。キャッチコピーは「世界に一冊の想い出を、手のひらに。」

ロゴデザインに込めた想いは、母鳥が大切な卵を包み込んで守っているイメージ。「パッケージデザインも不必要にかっこいい方向にふるのではなく、誰もがワクワクできる、温もりを感じるものにしたかった」と西澤氏。

135

Project 23 : Omoidori（オモイドリ）

ブランドムービー

公式サイトで展開される約2分の動画は、家族の古い写真を「Omoidori（オモイドリ）」で新しいフォトアルバムにして祖母にプレゼントするという心温まるストーリー。「感情に訴えるには動画が有効です」と西澤氏。

その他の展開

今回、エイトブランディングデザインは「Omoidori（オモイドリ）」のトータルブランディングを請け負い、その業務は専用アプリのGUIデザイン、Webサイトの制作、パンフレットやノベルティのデザインなど多岐にわたった。

2016年6月1日に行われた製品発表会でマイクを握る西澤氏。「開発陣の皆さんと想いを共有してブランディングすることで、つくった人も買った人もみんながハッピーになれる商品になったんじゃないかと思います」

136　3章　これまでにないブランドをつくり出す

Project 24　和のかし 巡／和菓子店オープン

心と体を整えて幸せになる
新感覚の「和のかし」を提供

DATA　■食品製造　■東京（代々木上原）　■健康志向が高く、食生活・食材にこだわりを持っている方、マクロビ的な食生活を好んでいる方、和菓子は好きだが白砂糖が嫌いな方　■コンセプト／パッケージ／ロゴ

概要

　広告代理店やオーガニックコスメのPRなど、日本とアメリカでさまざまなキャリアを積んだ黒岩典子氏に、大切な家族との別れと自身の身体の不調などを経験し、心身を整えることの大切さを痛感したという。心身の健康のため、自分の好きな事、これからも続けられる事は何かと模索して、たどり着いたのが「白砂糖を使わない和菓子」だった。PRマネージャーの職を退き、マクロビオティックの教室、ナチュラルフードインストラクターの養成講座などに通い食材に関するさまざまな知識を吸収し、製菓学校に通い職人としての技術も身に付け、万端の準備を整えて、2016年4月、代々木上原に「マクロビオティック和菓子」を提供する店をオープンさせた。

ストーリーブランディングのポイント

- "巡り"をテーマに、血の巡りを良くする素材を用いたマクロビ和菓子を訴求
- 食べると体と心が穏やかで幸せになるような安心感、ヘルシーさをトータルに表現

ブランディング

　「和菓子というのもおこがましくて、私は和のかしと呼んでいます。健康とは、体内の血液の巡りが良いこと。巡りを促す自然の摂理に則った素材にこだわり、その栄養素を丸ごといただく新感覚の和のかしをつくりました」と話す黒岩氏。「自分が健康に生きていく」ためにも毒物を体に入れたくないと思い、たどり着いたのがマクロビだった。自身が大好きなあんこの和菓子に、血の巡りを良くするマクロビを取り入れて提供する、また誰もやったことのない店をつくろうと思い立ったのだ。長年のPR業務の経験から、ものを通してストーリーを伝える重要性を感じていた黒岩氏は、"巡り"を店のテーマに決めた。また、伝統的な和菓子屋との差別化を意識して、"白砂糖を使わないこと"を強みにした。
　「和菓子屋ですが、お店のイメージは和風すぎない不思議な感じを心がけました。ナチュラルなだけでなく、上品であること、洗練されていること、大人が楽しめる空間となるよう、考えたつもりです」（黒岩氏）
　起業セミナーに参加した時に知り合ったというデザイナー・駒井美智子氏と意気投合し、パッケージなどのデザインを依頼。駒井氏は「いかにも和風ではなく、スタイリッシュで洗練されたところがありつつも、和菓子っぽさがわかるものを意識しました。黒岩さんの人柄を感じられる空間にしたいと思いました」と話す。
　パッケージはどれもこだわりのお菓子を入れるのにふさわしい、センスがよく優しい雰囲気のものばかり。「買った方がうれしい、と思ってくれるのがお菓子プラスパッケージなどの付加価値です。そこに可愛らしさがあると、人にあげる時もうれしいもの。だから、それらはすべてブランドの一つなのです」（黒岩氏）
　さらに今後について「ただの和菓子屋ではなく、ワークショップもできるようにして、情報を発信する場所、人が介在し、行き交う場所にしたい」と尽きない。「巡り」はお菓子を通した人との巡り合いでもある。あふれる思いが託された和のかし、そこから透けて見えるストーリーは、客の心をとらえる確かなものがある。

左／黒岩 典子（くろいわ のりこ）
「和のかし 巡」代表。菓子職人。広告代理店勤務やNY在住ライターなどを経てオーガニックコスメのPRマネージャーとして10年間活躍。その後、体によいマクロビ和菓子の道へ。

右／駒井 美智子（こまい みちこ）
企業でアートディレクターを務める傍ら、フリーのアートディレクター・デザイナーとしても活躍。「和のかし 巡」のブランディングに携わる。

Project 24：和のかし 巡

ブランドコンセプト

体の血の"巡り"を良くすると共に、食べるとみんなが穏やかで、幸せな気持ちになれる和のかし。ヘルシーで新感覚の和菓子を、和風すぎずスタイリッシュに、かつ温かみのある表現で、ビジュアルを含めトータルに展開する。

看板

ブランドカラーは濃い茶にティファニーブルー。和を感じさせながら、"巡"のMにもつながるマークが印象的。

健康とは心身のバランスがとれている状態
体内の血液や摂った栄養素の巡りがよいこと、
そして心おだやかに幸せな気持ちでいられること
身体をひやさずに巡りを促す素材、
心もからだもほっとする自然の甘さ
食べた後、心地よさと、自然の恵みへの感謝の気持ちを
感じられるような材料を厳選しているのが、巡りの菓子です

パッケージ案

最初につくったのがあんの瓶詰め。ジャムの瓶のようだが、和風も意識して何パターンか作成。4色展開で、棚に並べた時に平行に見ても、ひと目で色の差がわかるような工夫がなされている。

■案a・・・丸紙はきなり色、帯の色と内容は商品によって変える
■案b・・・丸紙はブランドカラーのブルー、帯の色と内容は商品によって変える
■案c・・・角型の紙に菓子のイラストを配置（下記はイメージ）、帯の色と内容は商品によって変える

完成品

ブランドカラーのブルーを中心に、淡い和風の色で統一。ポイントになるラインも、線の幅にムラがあるなど手づくり感を意識。

138　3章 これまでにないブランドをつくり出す

店舗設計とツール

従来の和菓子屋とは趣のまったく異なる佇まいの店舗。落ち着いたモダンな雰囲気になっている。店内は木目を活かしたナチュラルな空間。ショップツールも濃い茶と水色のテーマカラーの組み合わせで統一感を演出している。

看板商品の大福「福巡り」。ブルーを基調にしたロゴマークがポイント。

ショップカード

名刺

インビテーション

ラッピング

Index

Brand

BUNKA HOSTEL TOKYO 104

COOPSTAND 032

HOTEL RISVEGLIO AKASAKA 096

icci kawara products 088

IKIJI 062

Minimal Bean to Bar Chocolate 118

nikiniki 058

Oisix CRAZY for VEGGY アトレ吉祥寺店 130

Omoidori 134

OREC 036

PEN & DELI 114

POLS 070

RISE & WIN Brewing Co. BBQ & General Store 076

sakana bacca 126

STÁLOGY 008

The Ryokan Tokyo YUGAWARA 108

Umekiki 082

いくす -IKU'S- 092

京都 中勢以 040

久世福商店 046

サボン・グルメ SABON GOURMET 016

とみおかクリーニング 054

にしきや 050

ふだんプレミアム 028

美噌元 122

モテマスカラ ONE 022

和のかし 巡 137

Submitter

artless Inc.　096

good design company　008

SABON クリエイティブ・デベロプメント　016

UDS　104

βace　118

一ノ瀬瓦工業　088

エイトブランディングデザイン　036, 092, 134

オイシックス　130

カナリア　022, 040

サン・アド　070

サンクゼール　046

諸国美味　122

聖護院八ッ橋　058

大成美術印刷所　114

電通　028

ドラフト　108

トランジットジェネラルオフィス　076

にしき食品　050

博報堂　062

ハッピーツリー・アンド・カンパニー　154

阪急阪神ビルマネジメント　082

フーディソン　126

ライヴス　032

和のかし 巡　137

感動と価値を売る、
ストーリーのあるブランドのつくり方

2016年9月16日　初版第1刷発行

編著	PIE BOOKS
デザイン	Happy and Happy
DTP	宇佐見牧子デザイン室
写真	藤牧徹也 / 佐々木孝憲
執筆	原田優輝 / 鈴木久美子 / 菅原夏子 / 石原たきび / 大谷みさ子 / 梶野佐智子 / 小泉まみ / 芹澤健介 / ヘメンディンガー綾 / 細川潤子 / 村井清美（風日舎）
取材協力	風日舎
編集	高橋かおる
発行人	三芳寛要
発行元	株式会社パイ インターナショナル 〒170-0005 東京都豊島区南大塚2-32-4 TEL 03-3944-3931　FAX 03-5395-4830 sales@pie.co.jp
印刷・製本	図書印刷株式会社

©2016 PIE International
ISBN978-4-7562-4799-5 C3070
Printed in Japan

本書の収録内容の無断転載・複写・複製等を禁じます。
ご注文、乱丁・落丁本の交換等に関するお問い合わせは、小社営業部までご連絡ください。

PIE International Collection

スタイル別ブランディングデザイン
Branding, Revealed: Ways to Build a Stronger Brand Image

257 x 182mm Pages: 344 (Full Color) ¥5,800 + Tax
ISBN: 978-4-7562-4752-0

消費者のライフスタイルに合わせたマーケットセグメントがなされたブランディングの実例を 7 つのカテゴリーに分けて紹介しています。コンセプト作りから、ロゴマーク、様々なグラフィックツールそして店舗デザインまで、ブランドはいかにして作られていくのか、186 にも及ぶ最新の実例を一挙に紹介します。

Building a brand is pointless unless you target the right audience. This title introduces ways to create a brand image to target the right group of people so you can eventually monetize your brand. Various items such as logos, colors, sales promotion tools and advertisements—all of which make up the brand—are showcased so that readers can learn from actual cases.

強さを引き出すブランディング

257 x 182mm Pages: 144 (Full Color) ¥2,400 + Tax
ISBN: 978-4-7562-4730-8

物が溢れ、似たような商品が山のように並ぶ店頭で、いかに選ばれるブランドになるか？というのは、多くの企業が抱える課題といえます。そのような問題を解決するために、商品の価値を一から見直し、ブランドストーリーをしっかりと組み立て、最後まで一環してクリエイティブな思考で作り上げる、ブランディングが注目されています。本書では、大企業の商品開発から、中規模のブランドやショップ、そして地域の小さな商品開発など、クリエイターたちが取り組むブランディングのプロセスを、制作者のコメントを交えながら紹介していきます。業界のあたりまえを覆し、アイデアひとつで新しいビジネスを生み出していく、ブランディングデザインの最前線です。

※ This title is available only in Japan.

まちアド 地域の魅力を PR するデザイン
Come to My Town!: Effective Designs to Promote Local Communities

255 x 190mm Pages: 240 (Full Color) ¥5,800 + Tax
ISBN: 978-4-7562-4751-3

都道府県が主導する大がかりな観光キャンペーンから、市町村の I ターン・U ターン促進パンフレット、地元の商店街が作ったお買い物マップまで、規模の大小にかかわらず、地域の魅力を PR するアイデアとデザインに優れた広告・宣伝ツールを幅広く紹介します。

This title showcases stunning advertisements and effective promotional tools that are used to attract more visitors to local communities. A massive tourism campaign led by a prefectural government; a shop guide map made by a local shopping street federation—projects both large and small are featured. A good reference book for graphic designers, PRs, and people who are involved in regional revitalization.

ご当地発のリトルプレス
Little Presses & Small Magazines in Japan: Publications to Promote Local Communities

255 x 190mm Pages: 160 (Full Color) ¥2,000 + Tax
ISBN: 978-4-7562-4781-0

つくり手の郷土愛が伝わる、地域発のリトルマガジン！ 土地に根ざした暮らしと文化、新しいコミュニティ、それぞれの地域が誇れる大切なものごと……本書は、土地の魅力をさまざまな切り口・デザインで伝えているご当地発のリトルプレスを 47 都道府県から集めました。リトルプレスをつくりたい人、地域を元気にしたい人にとって役立つ情報が満載です。永久保存版。

Throughout communities in Japan, there are plenty of small, local magazines, which we call "Little Presses". In this book, readers can see more than 50 examples of excellent "Little Presses" from all over Japan, including selected spreads, editorial tips and introductions to the people involved in each project. It is a good reference for editorial designers and magazine lovers who are looking for new inspiration.

PIE International Collection

一目で伝わる構図とレイアウト
Eye-Catching Composition and Layout

257 x 182mm Pages: 336 (320 in Color) ¥3,800 + Tax
ISBN: 978-4-7562-4476-5

すぐれた「1枚もの」チラシのレイアウト実例集！カクハン写真をメインで使う、キリヌキ写真を複数使う、イラストを使う、素材を使わず文字で見せる…。さまざまな制作条件に合わせて参考にできる便利な素材別実例集です！

Good page layout or page composition comes from the process of placing and arranging and rearranging text and graphics on the page. A good composition is one that is not only pleasing to look at but also effectively conveys the message of the text and graphics to the intended audience. This title is a collection of stunning flyer designs that will be great examples for designers to create a successful layout design. The contents are classified by materials so that designers can arrange the graphics accommodating to individual needs and concitions.

レイアウト手法別広告デザイン
Advertising Design by Layout Technique

257 x 182mm Pages: 236 (Full Color) ¥5,800 + Tax
ISBN: 978-4-7562-4719-3

「反復」「対比」「対称」「余白」…など、レイアウトにはセオリーとなる手法があります。本書では、そんなレイアウト手法ごとに、優れた広告作品を掲載。同じ手法を用いていても、デザインやアイデア次第でさまざまなアプローチができるということが一目でわかる、デザイナー必携の1冊です。

This title showcases stunning advertising layouts categorized by the design techniques used to create them, including "repetition", "comparison", "symmetry", "margins" and so on. Readers will see from the examples the many approaches to design strategy that are possible, and how completely different results can be achieved even using the same techniques. Advertising Design by Layout Technique serves as a fresh idea source for mid-career graphic designers and will surely expand the range and enhance the effectiveness of any designer's work.

思わず目を引く広告デザイン
Look at Me: Eye-catching and Creative Advertising Designs

257 x 182mm Pages: 256 (Full Color) ¥3,800 + Tax
ISBN: 978-4-7562-4568-7

じっくり見たくなる！記憶に残る！効果の高い広告が集結。広告はまず、消費者の目に止まることが重要です。自社商品の紹介や、イベント告知の広告をうつならば、まずは消費者に見て興味を持ってもらい、その上で記憶に強く印象付けなければなりません。本書では、見る人の心をグッとつかむような広告作品を一同に紹介します。

The most important aspect for advertisement is to capture audience attention. When you are trying to promote a product or service behind the advertisement, the first thing you should do with the design is to be creative to attract the viewer, and then to interest them enough to see the message behind the graphic. In this title, ingenious and eye-catching advertisement works stringently selected are included. They may make the designers think twice and inspire them with their creativity and clever ideas of presenting particular products or service.

カタログ・新刊のご案内について
総合カタログ、新刊案内をご希望の方は、
下記パイ インターナショナルへご連絡下さい。

パイ インターナショナル
TEL：03-3944-3981 FAX：03-5395-4830
sales@pie.co.jp

CATALOGS and INFORMATION ON NEW PUBLICATIONS
If you would like to receive a free copy of our general catalog or details of our new publications, please contact PIE International Inc.

PIE International Inc.
FAX +81-3-5395-4830
sales@pie.co.jp